U0026309

宝石之国

12

市川春子

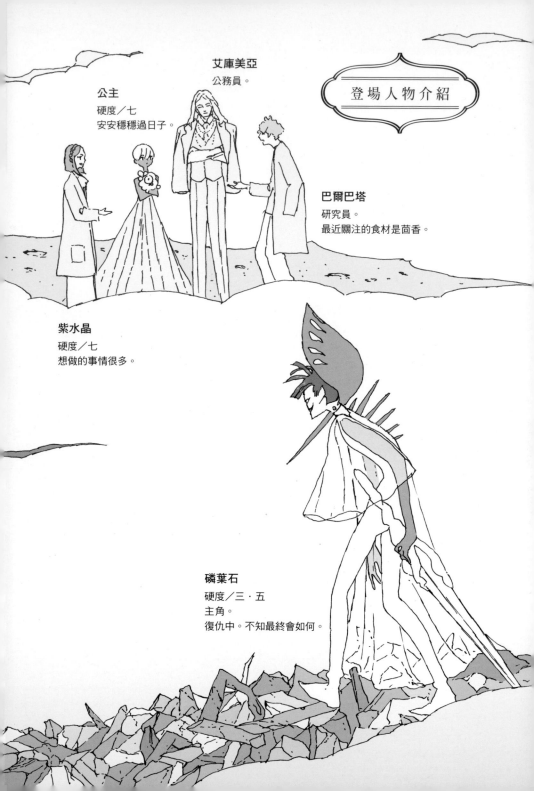

公主
硬度／七
安安穩穩過日子。

艾庫美亞
公務員。

登場人物介紹

巴爾巴塔
研究員。
最近關注的食材是茴香。

紫水晶
硬度／七
想做的事情很多。

磷葉石
硬度／三・五
主角。
復仇中。不知最終會如何。

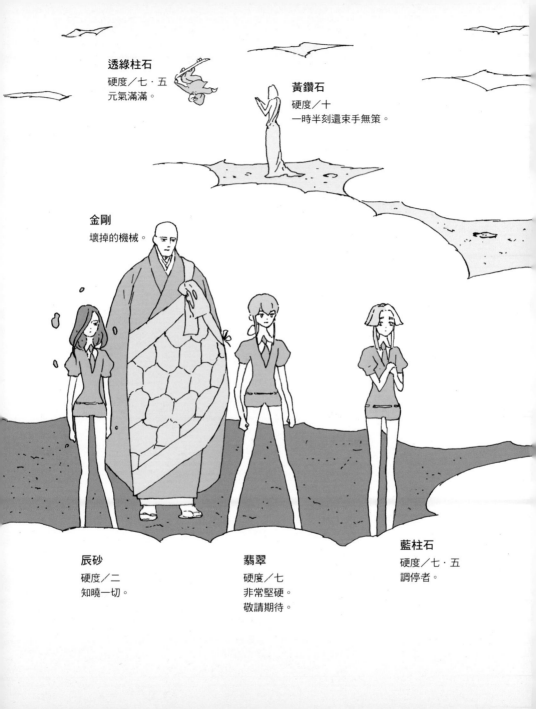

透綠柱石
硬度／七・五
元氣滿滿。

黃鑽石
硬度／十
一時半刻還束手無策。

金剛
壞掉的機械。

辰砂
硬度／二
知曉一切。

翡翠
硬度／七
非常堅硬。
敬請期待。

藍柱石
硬度／七・五
調停者。

目　次

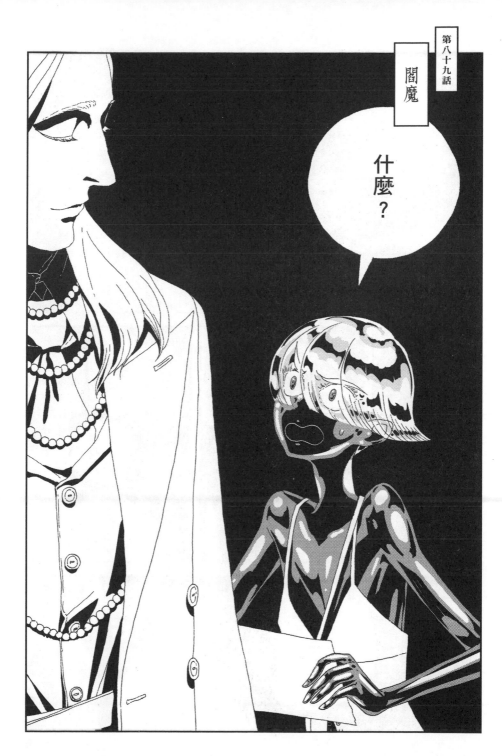

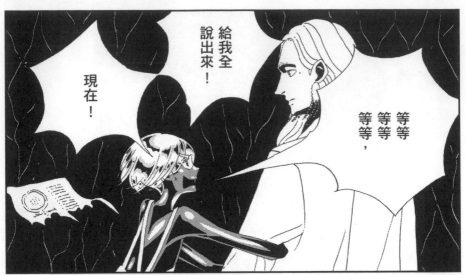

現在！

給我全說出來！

等等等等，等等等等

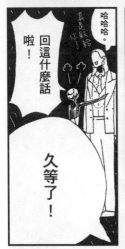

哈哈哈。

回這什麼話啦！

久等了！

真是敗給你了。

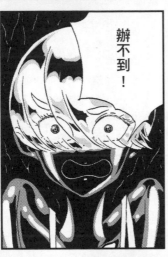

辦不到！

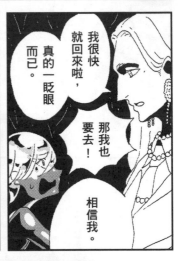

我很快就回來啦，真的一眨眼而已。

那我也要去！

相信我。

真是新穎的建築物耶……

神不知鬼不覺就建造了這個啊。

我說，該不會巴爾巴塔不知道吧？

當然。

沒人知道。

喂。

剛剛你說的。

要培育自然的人類，自然的環境最重要了。

你少在那邊說一些令人不安的事，我不是沒聽到喔。

其他事他就無所不知了。

巴爾巴塔，告訴他們兩個流冰的故事。

你說金剛的兄弟機啊？

流冰？

啊啊。

怎麼突然要講。

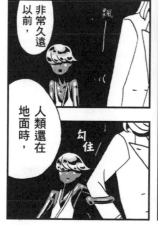

非常久遠以前，

人類還在地面時，

飄

勾住

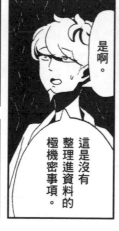

是啊。

這是沒有整理進資料的極機密事項。

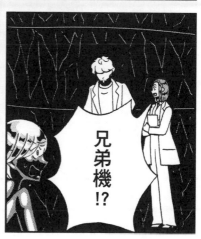

兄弟機!?

7

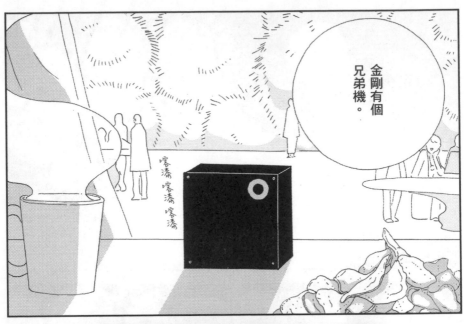

金剛有個兄弟機。

嗒添嗒添嗒添

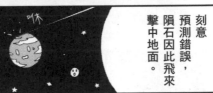

嗒添

刻意預測錯誤，隕石因此飛來擊中地面。

本來打算要取代人類在地面上的主權。

但最終人類並未因此毀滅，

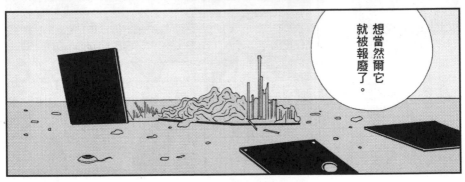

想當然爾它就被報廢了。

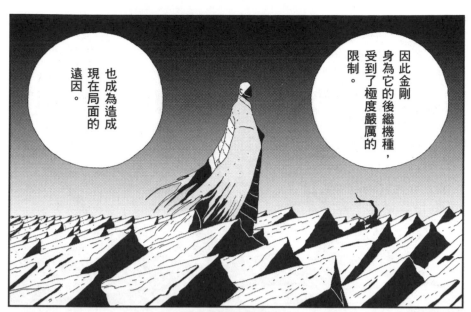

因此金剛身為它的後繼機種，受到了極度嚴厲的限制。

也成為造成現在局面的遠因。

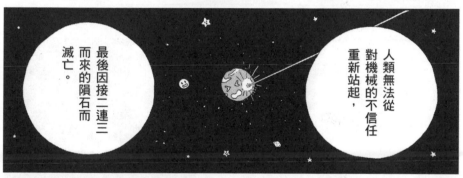

人類無法從對機械的不信任重新站起，

最後因接二連三而來的隕石而滅亡。

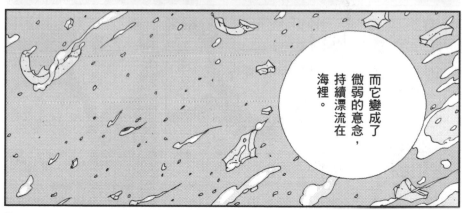

而它變成了微弱的意念，持續漂流在海裡。

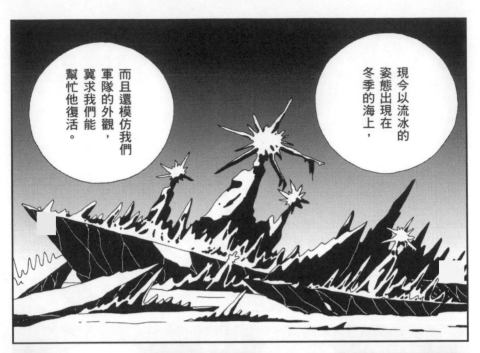

現今以流冰的姿態出現在冬季的海上，

而且還模仿我們軍隊的外觀，冀求我們能幫忙他復活。

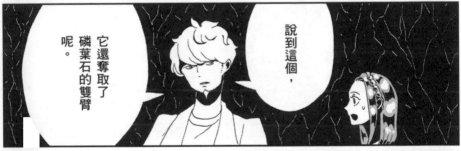

說到這個，

它還奪取了磷葉石的雙臂呢。

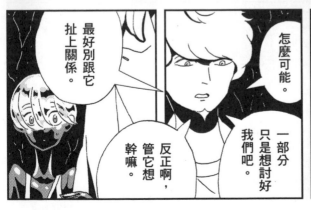

最好別跟它扯上關係。

反正啊，管它想幹嘛。

怎麼可能。

一部分只是想討好我們吧。

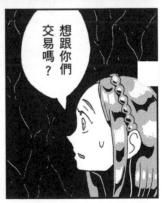

想跟你們交易嗎？

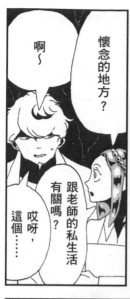
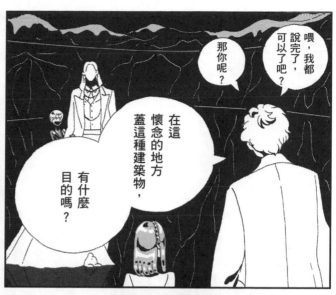

喂，我都說完了，可以了吧？

那你呢？

在這懷念的地方蓋這種建築物，有什麼目的嗎？

懷念的地方？

啊～

跟老師的私生活有關嗎？

哎呀，這個……

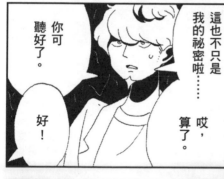

你可聽好了。

這也不只是我的祕密啦……哎，算了。

好！

我就直說了，我對老師的私生活非常有興趣！

也太直接了～！

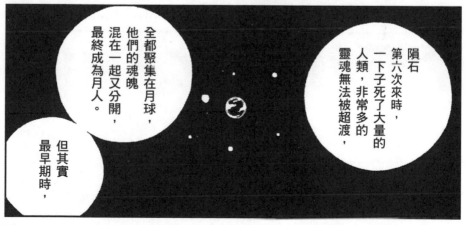

隕石第六次來時，一下子死了大量的人類，非常多的靈魂無法被超渡，

全都聚集在月球，他們的魂魄混在一起又分開，最終成為月人。

但其實最早期時，

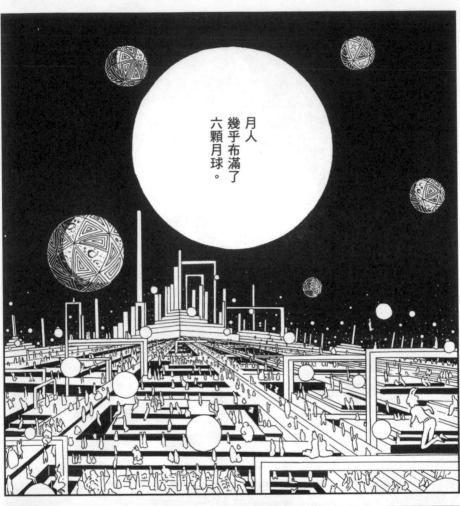

月人幾乎布滿了六顆月球。

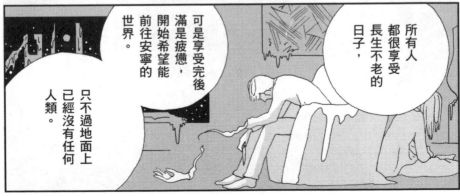

所有人都很享受長生不老的日子，

可是享受完後滿是疲憊，開始希望能前往安寧的世界。

只不過地面上已經沒有任何人類。

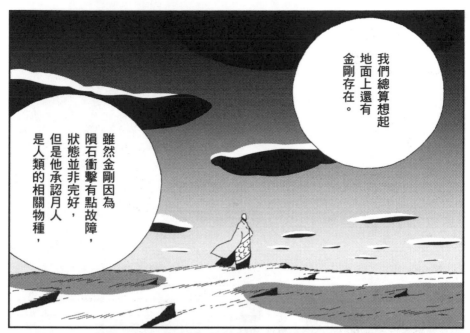

我們總算想起地面上還有金剛存在。

雖然金剛因為隕石衝擊有點故障，狀態並非完好，但是他承認月人是人類的相關物種，

所以一天當中，

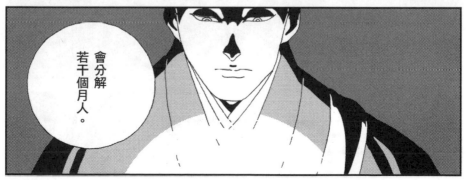

會分解若干個月人。

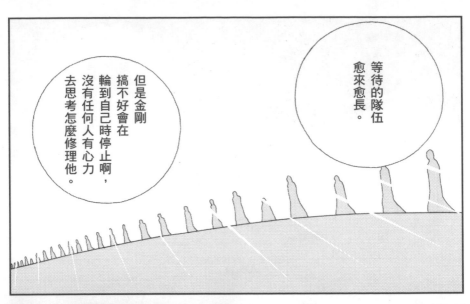

但是金剛搞不好會在輪到自己時停止啊，沒有任何人有心力去思考怎麼修理他。

等待的隊伍愈來愈長。

那麼，在此要考考我優秀的學生了。

你認為當時的月人社會是怎麼決定順序呢？

猜拳？

抽籤？

這回答真可愛～！

答案是⋯

引進了階級制度。

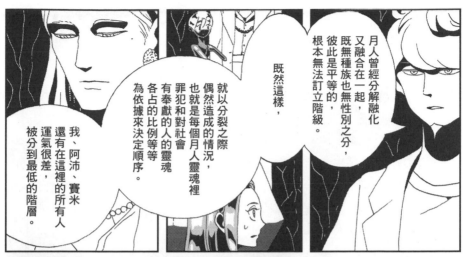

月人曾經分解融化
又融合在一起，
既無種族也無性別之分，
彼此是平等的，
根本無法訂立階級。

既然這樣，

就以分裂之際
偶然造成的情況，
也就是每個月人靈魂裡
罪犯和對社會
有奉獻的人的靈魂
各占的比例等等
為依據來決定順序。

我、阿沛、賽米
還有在這裡的所有人
運氣很差，
被分到最低的階層。

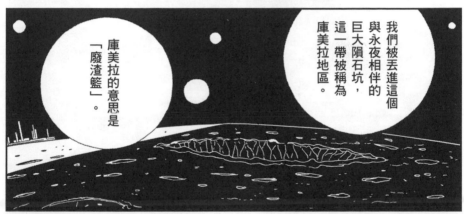

我們被丟進這個
與永夜相伴的
巨大隕石坑，
這一帶被稱為
庫美拉地區。

庫美拉的意思是
「廢渣籃」。

那次之後，

15

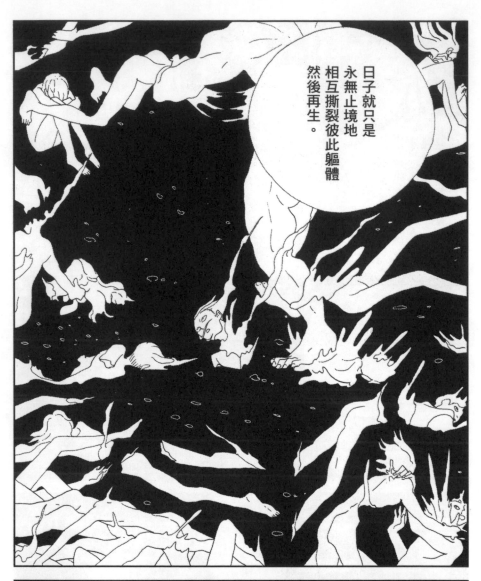

日子就只是
永無止境地
相互撕裂彼此軀體
然後再生。

某一天，

16

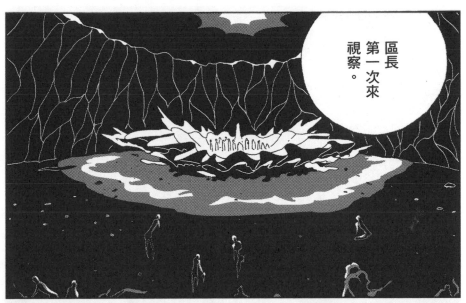

區長第一次來視察。

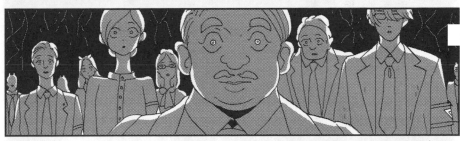

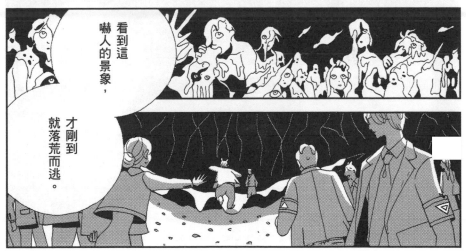

看到這嚇人的景象，

才剛到就落荒而逃。

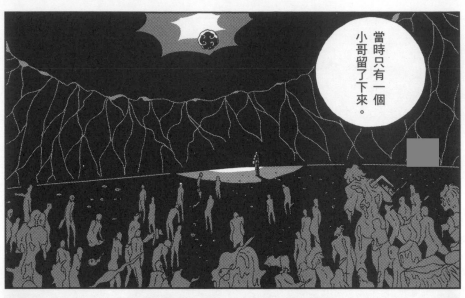

當時只有一個小哥留了下來。

他身材瘦高，

個性似乎很陰沉，看起來很正經但靠不太住，

身上有著閃亮的「非正式雇用」標誌，

戴著一副眼鏡，樣子俗不可耐。

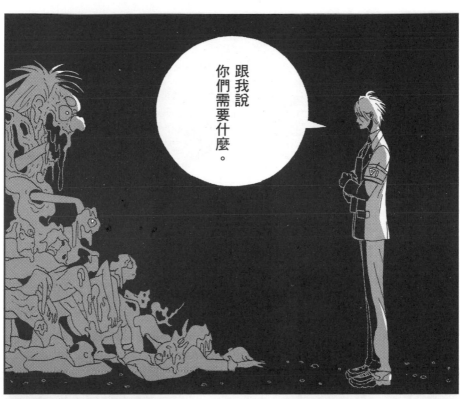

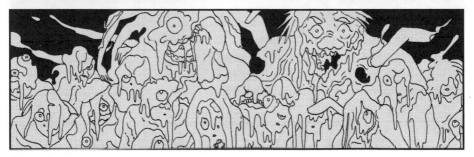

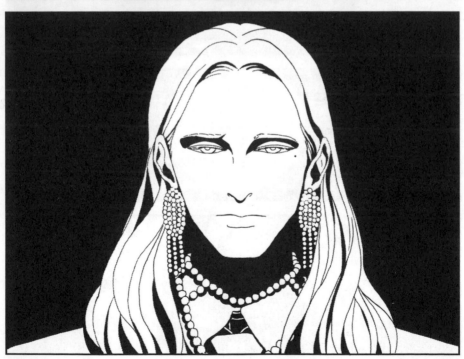

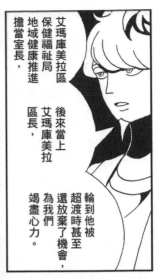

艾瑪庫美拉區 保健福祉局 地域健康推進 擔當室長，後來當上 艾瑪庫美拉 區長，為我們 竭盡心力。 輪到他被 超渡時甚至 還放棄了機會，

因此其他階層 開始把艾瑪·庫美拉 簡稱為艾庫美亞。

經由艾瑪整頓，大家都在街道上 井然有序等待著，結果金剛卻 故障了。 當時剛好是有 寶石開始產出 那時候。 庫美拉的居民 就這樣被留了下來。

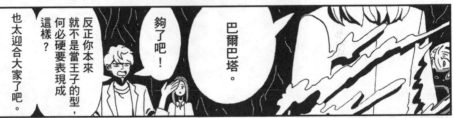

也太迎合大家了吧。 反正你本來 就不是當王子的型，何必硬要表現成 這樣？ 夠了吧！ 巴爾巴塔。

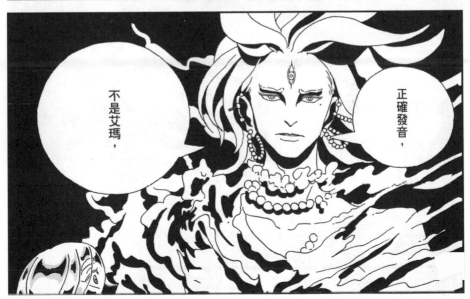

不是艾瑪， 正確發音，

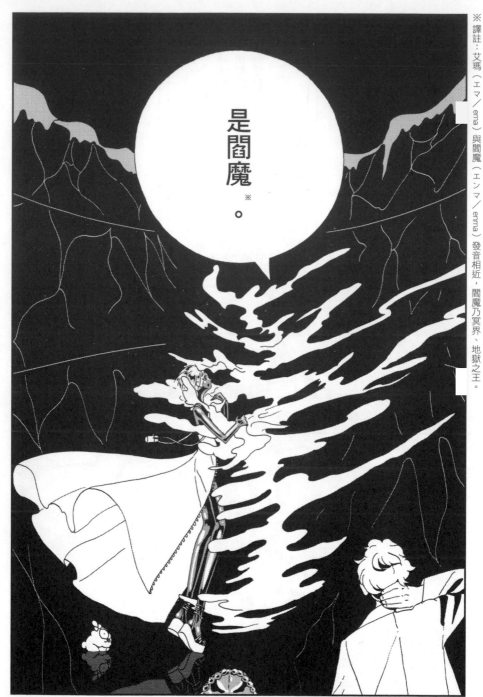

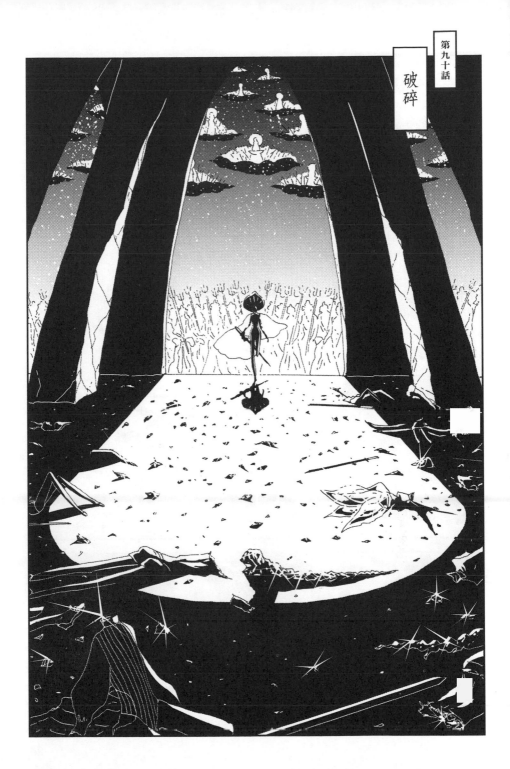

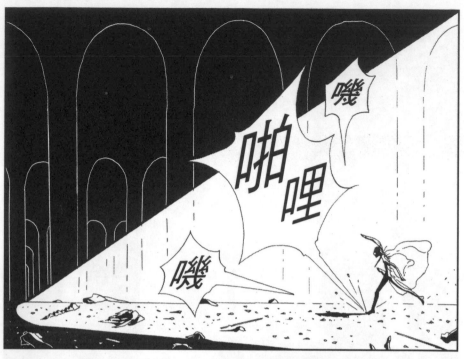

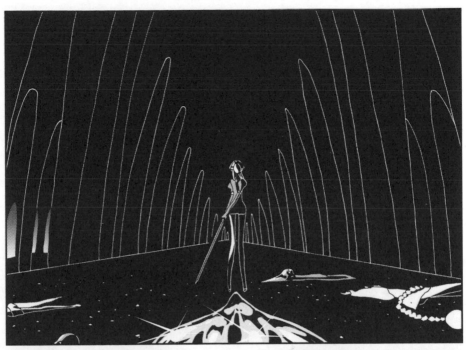

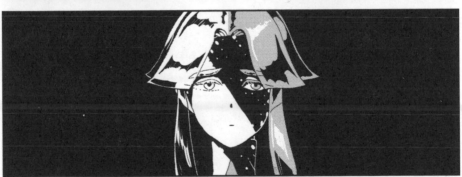

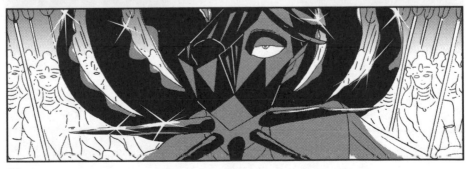

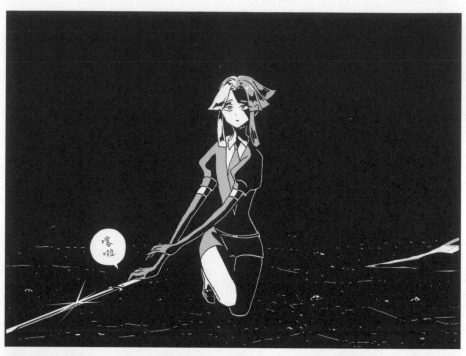

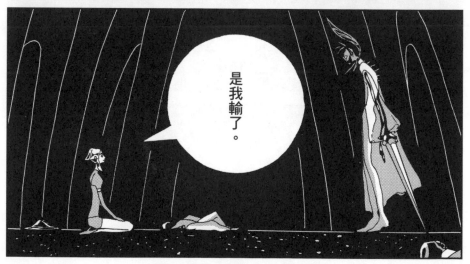

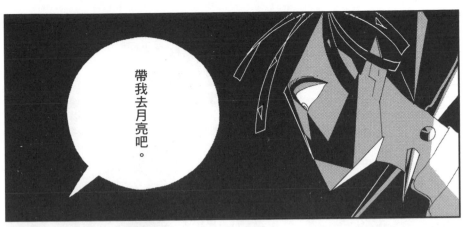

帶我去月亮吧。

然後請務必，

讓我，

與你，

與月人一同對話。

花一些時間，一定能找到大家都滿意的答案。

我們的生命一定是為了要克服這些困難的課題才會那麼長的。

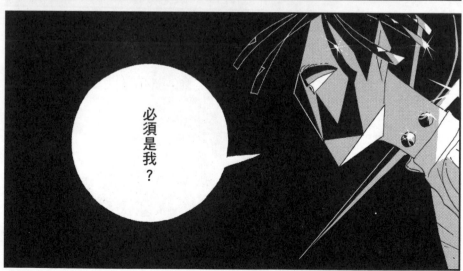

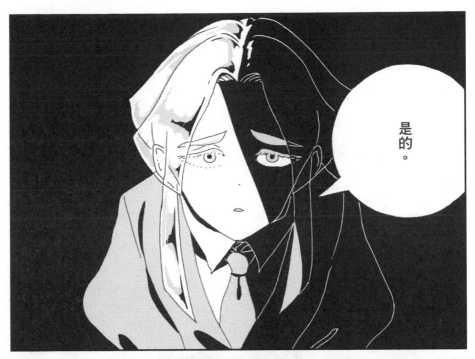

是的。

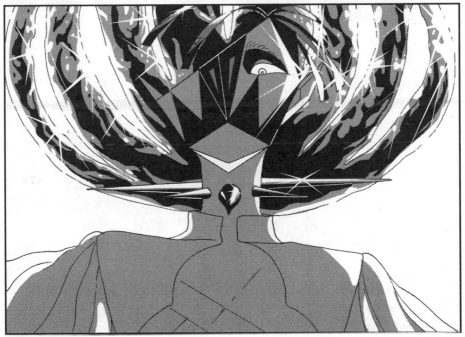

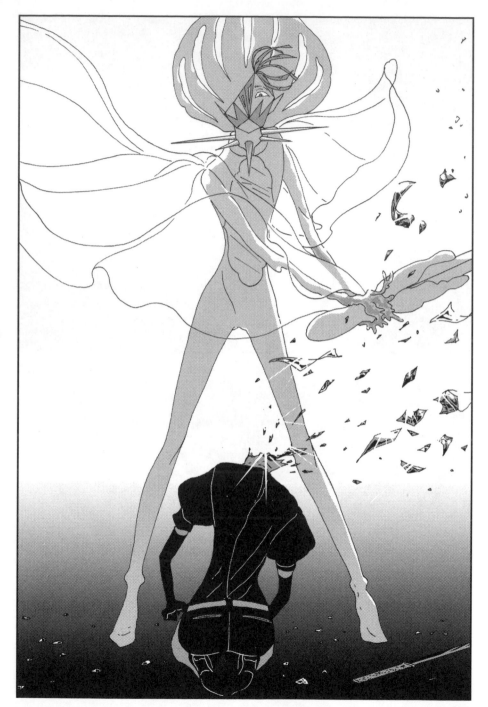

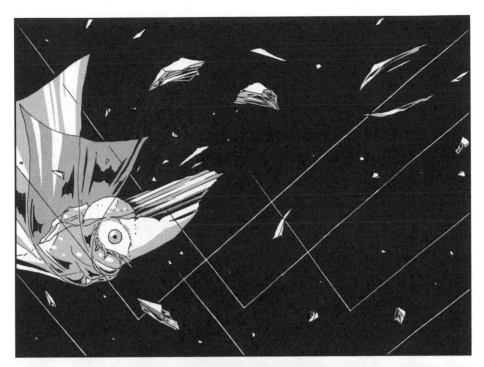

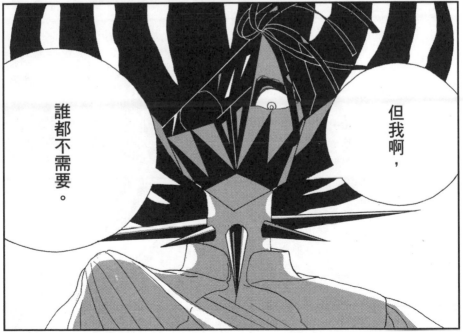

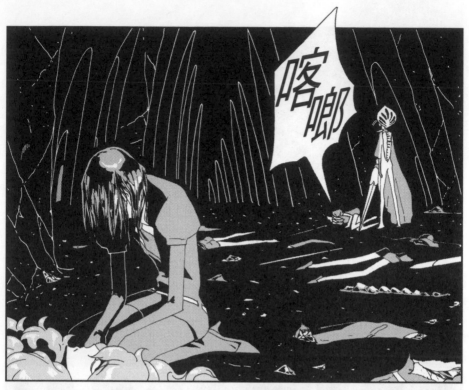

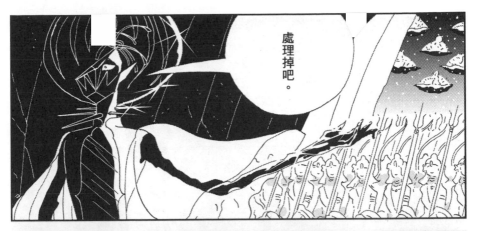

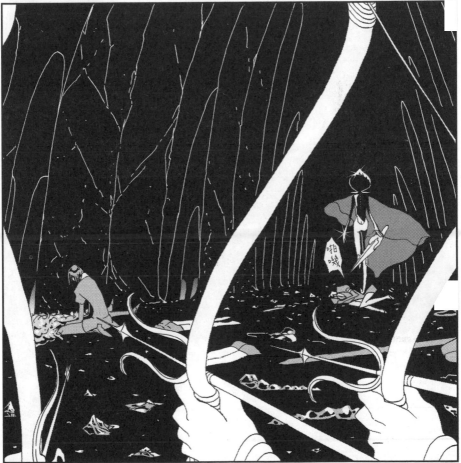

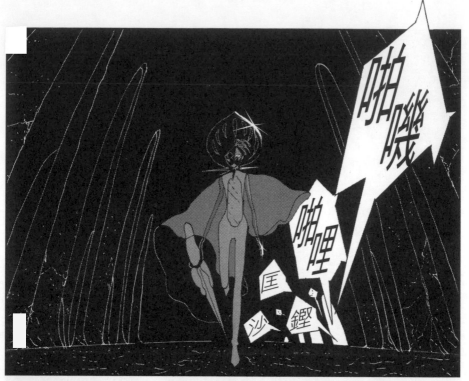

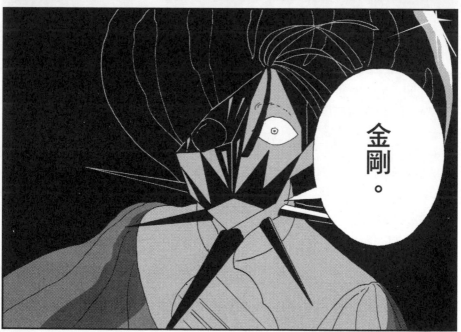

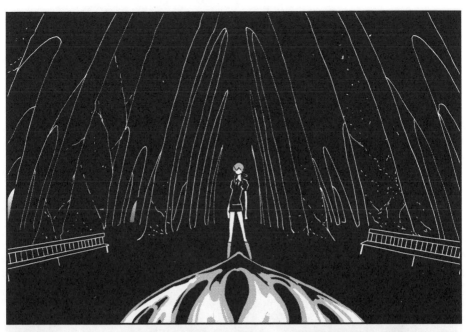

真令人鬱悶

堅緊握

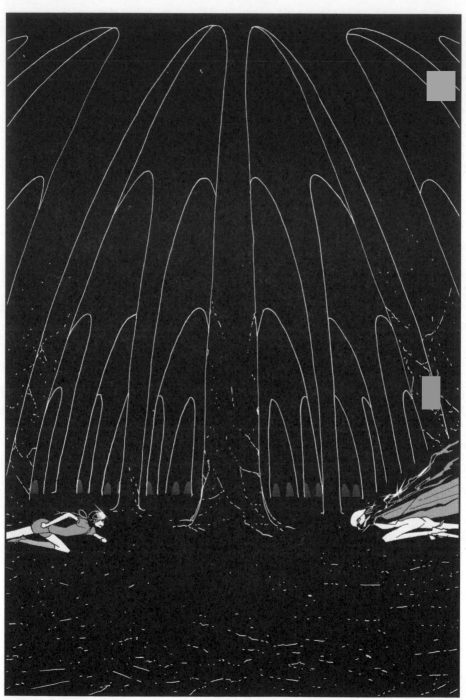

〔第九十話　破砕〕　終

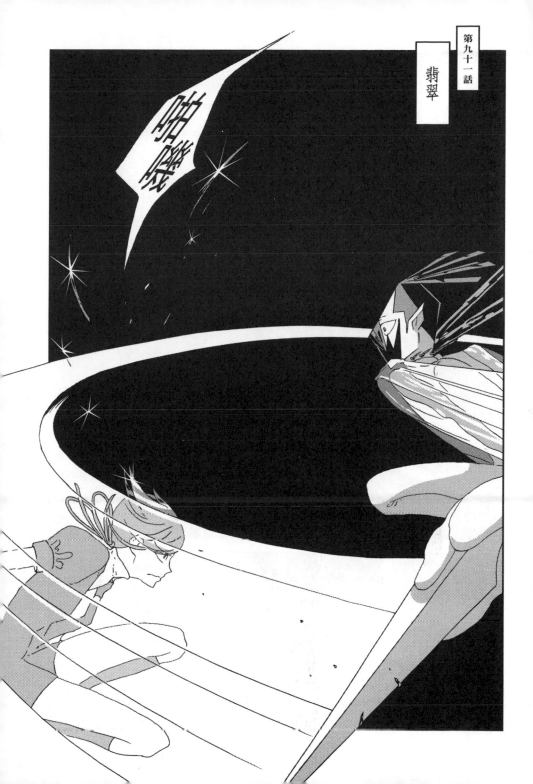

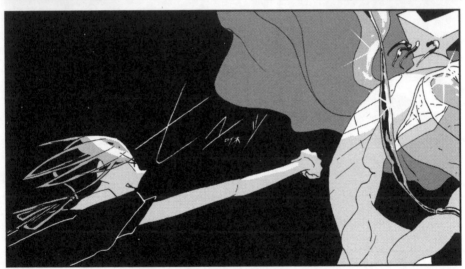

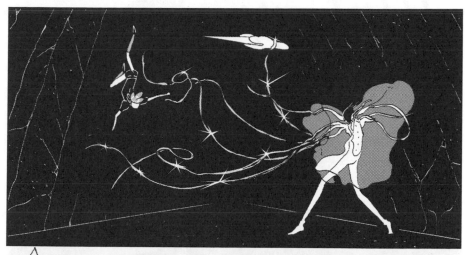

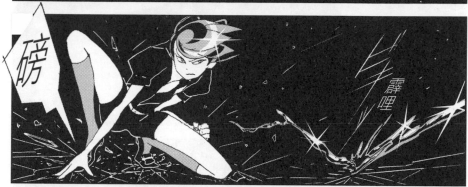

磅

霹靂

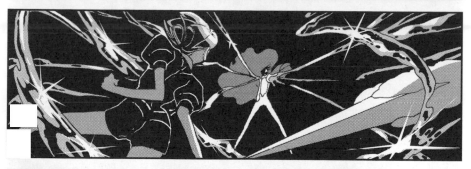

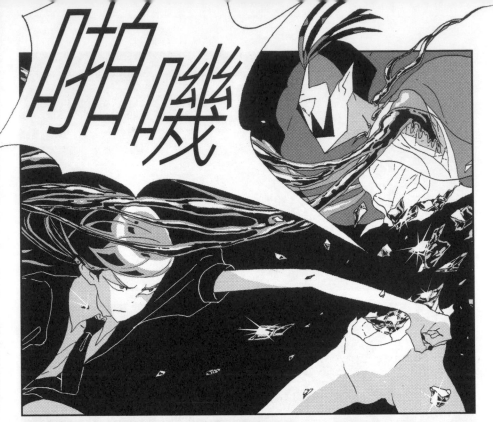

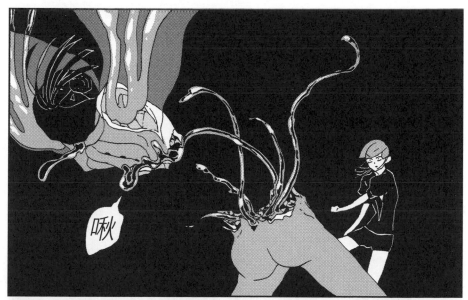

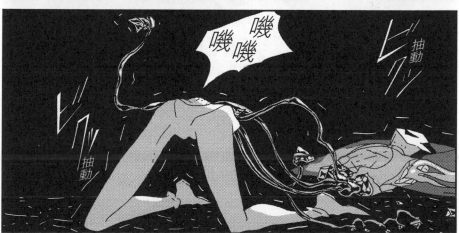

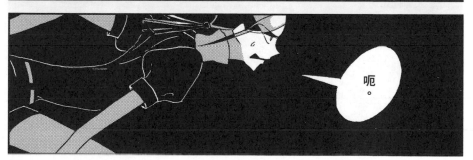

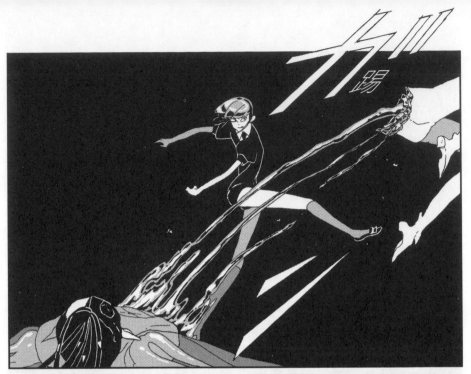

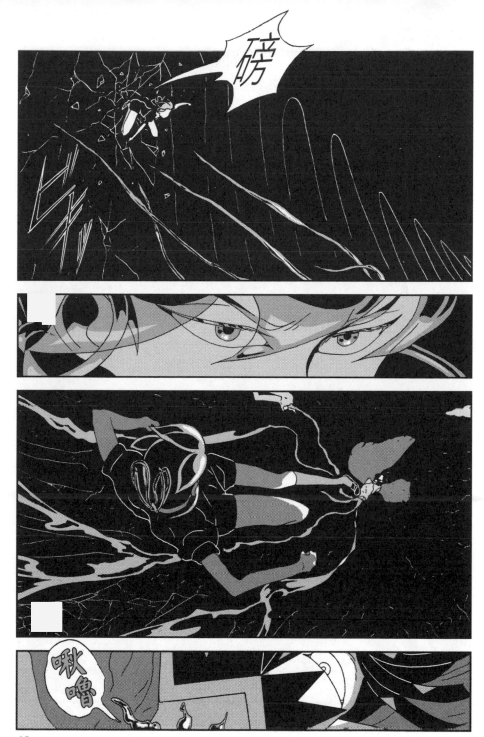

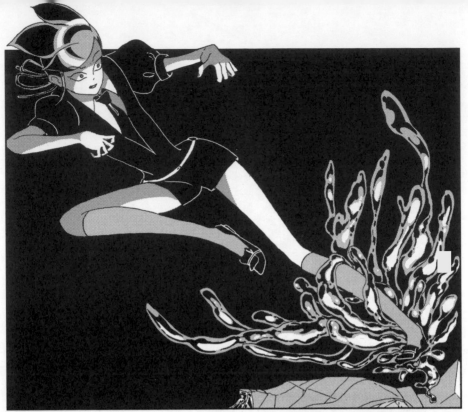

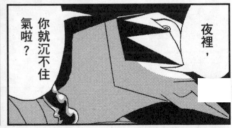

你就沉不住氣啦？

夜裡，

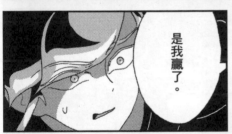

是我贏了。

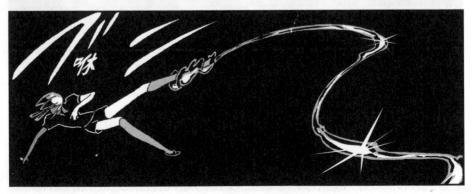

咻

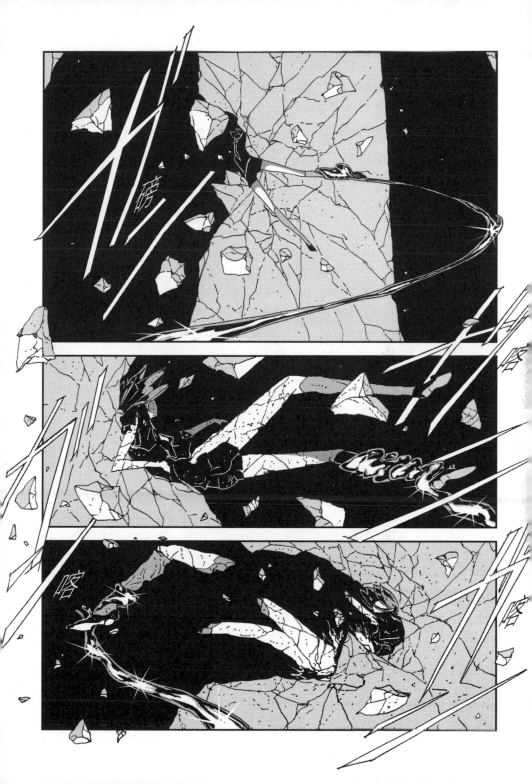

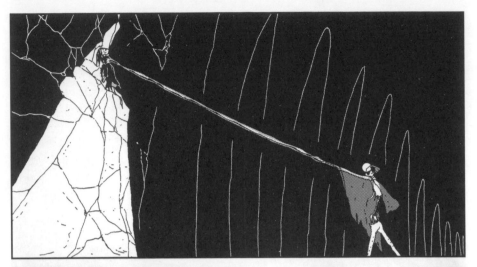

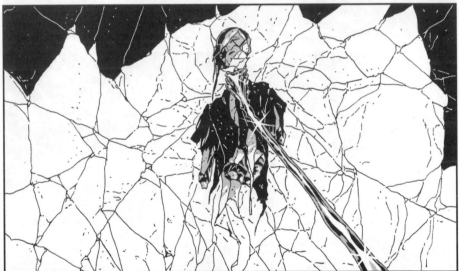

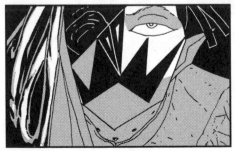

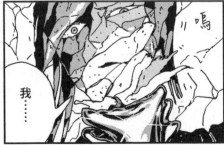

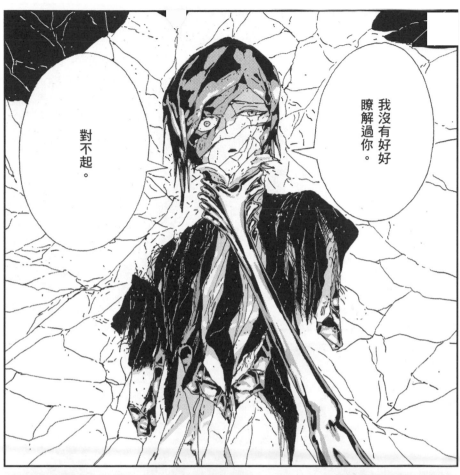

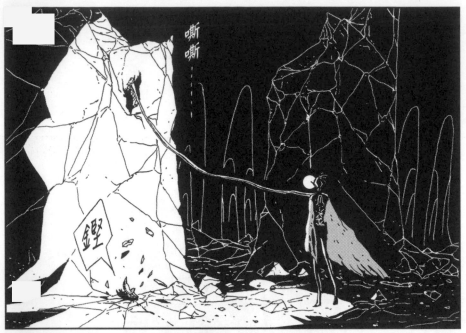

嘶嘶

鏗

啥
？

咚

妳在說什麼？

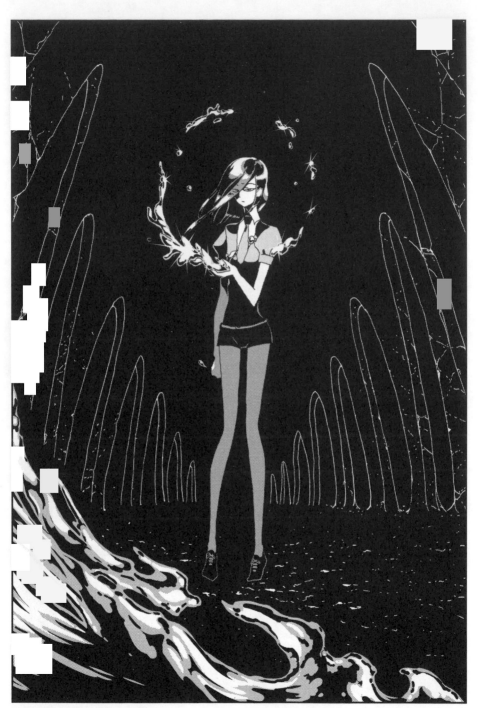

〔第九十一話　翡翠〕　終

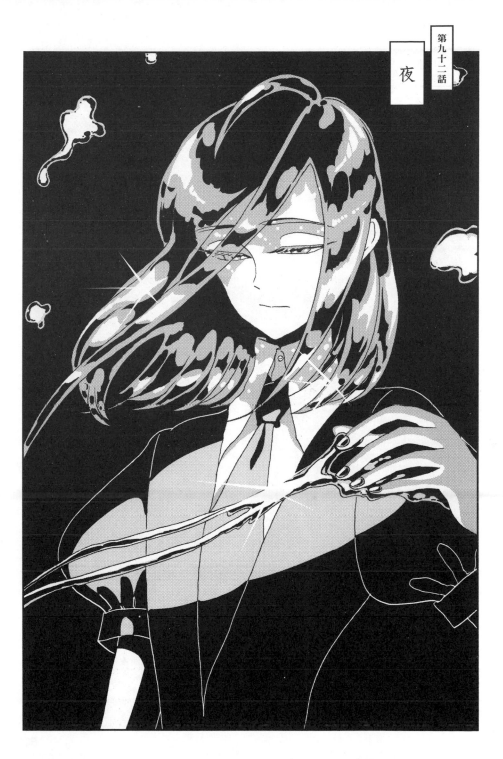

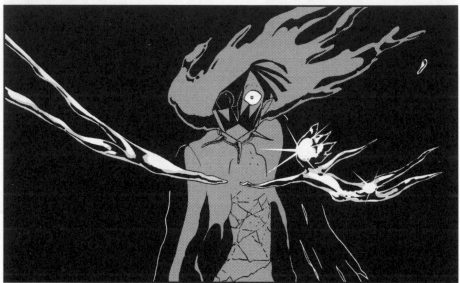

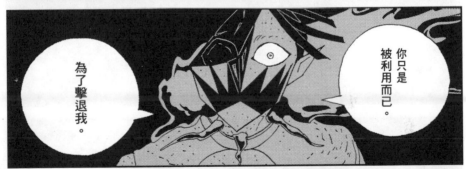

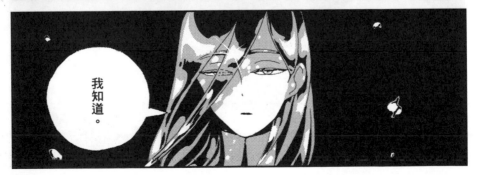

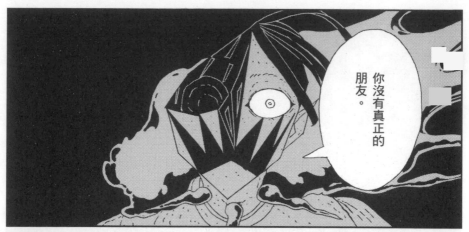

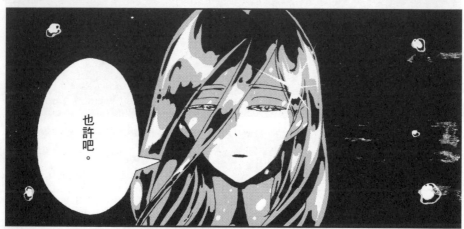

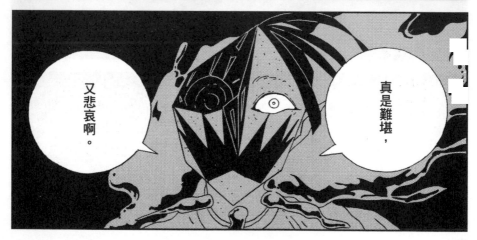

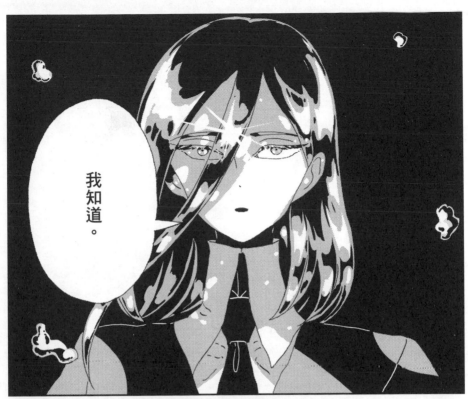

我知道。

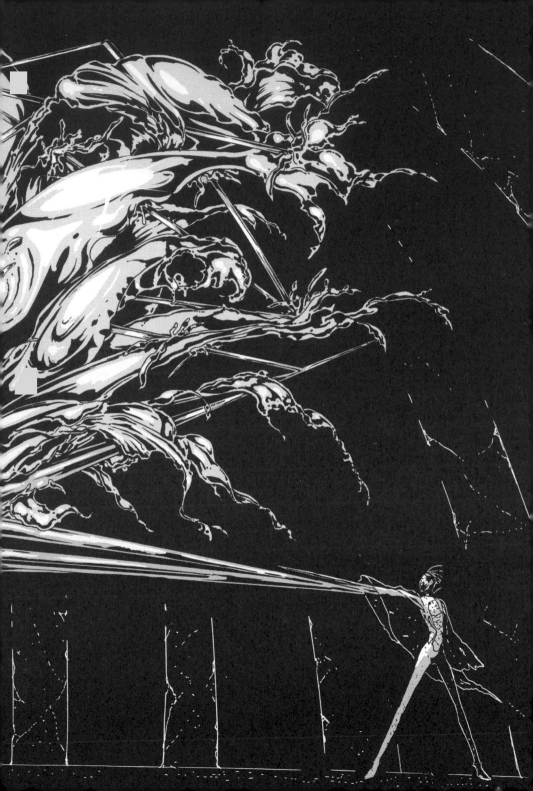

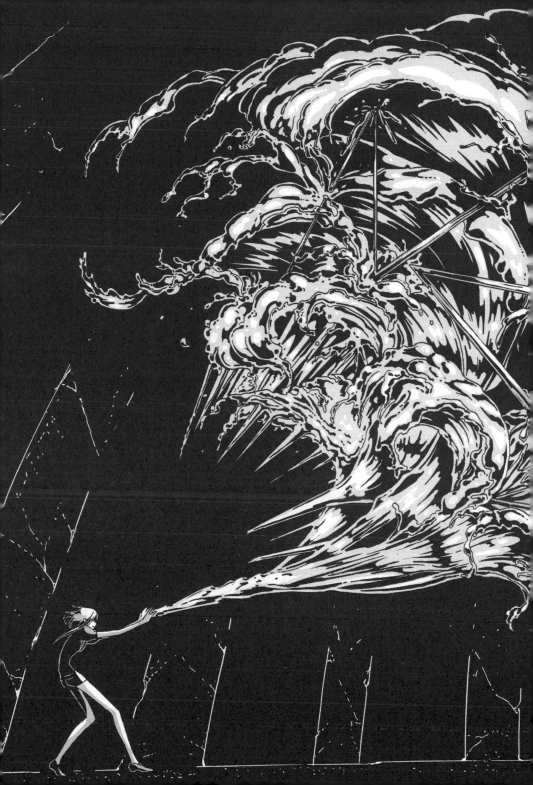

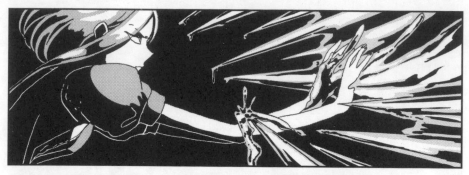

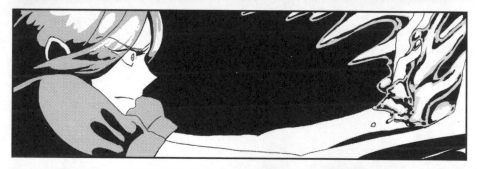

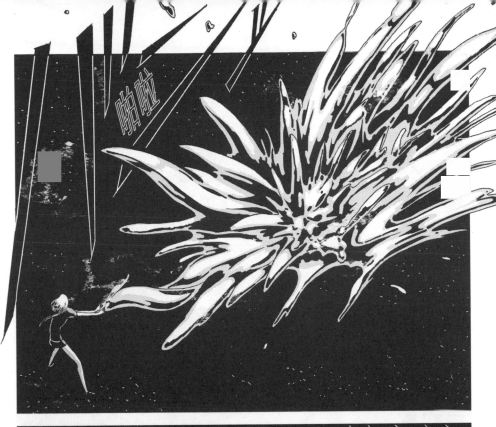

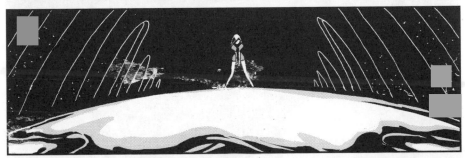

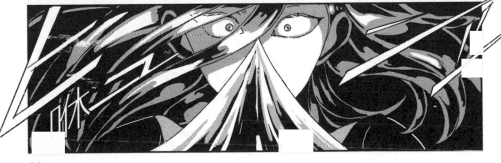

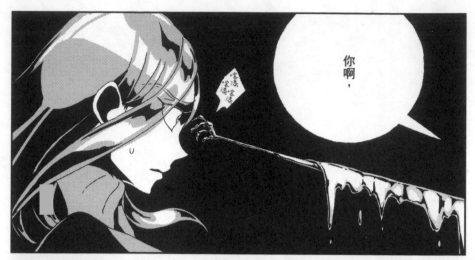

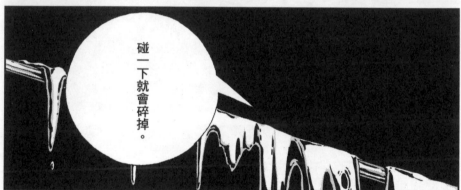

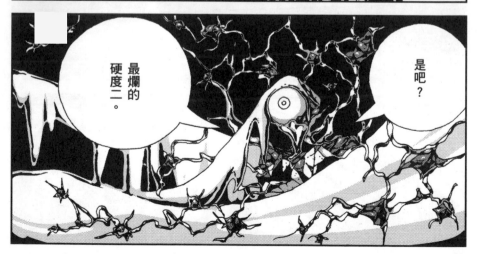

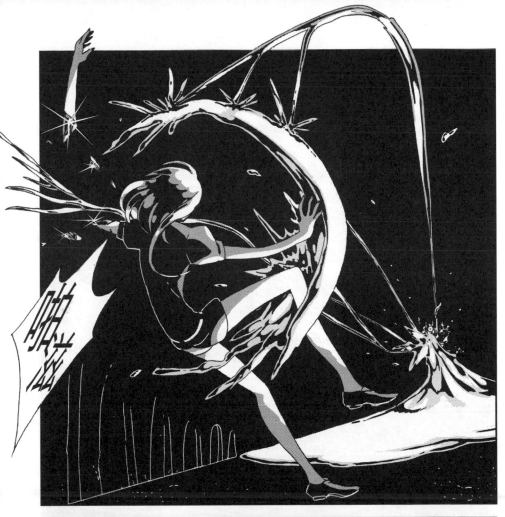
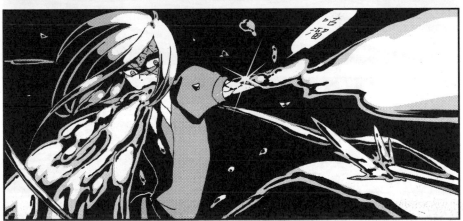

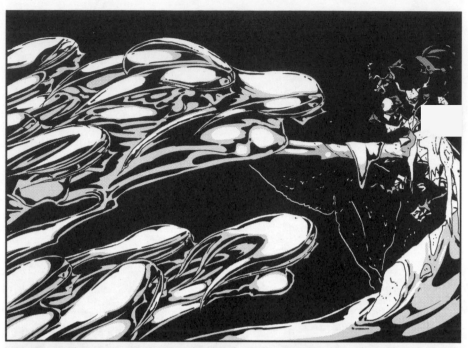

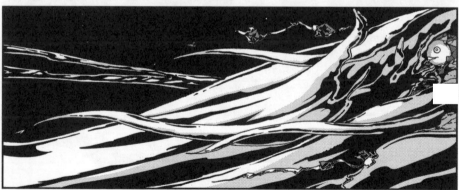

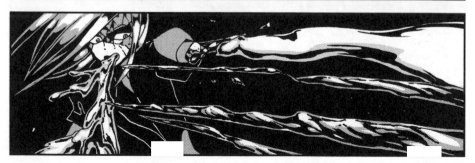

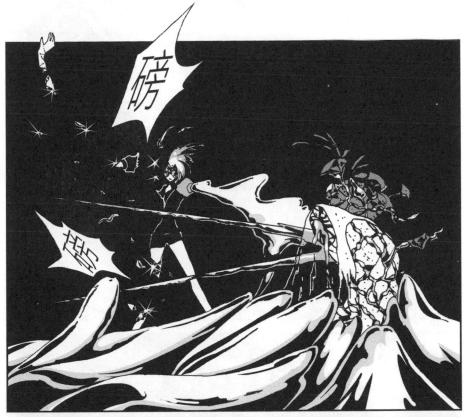

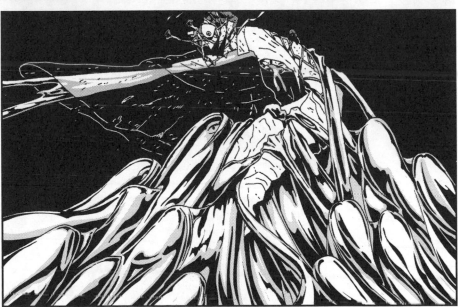

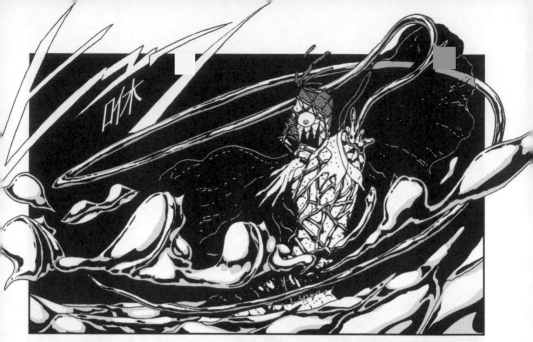

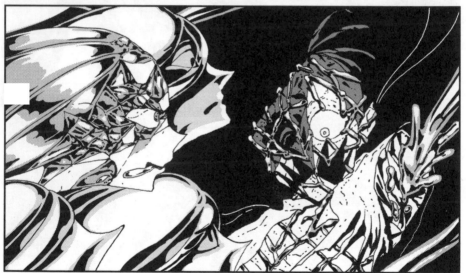

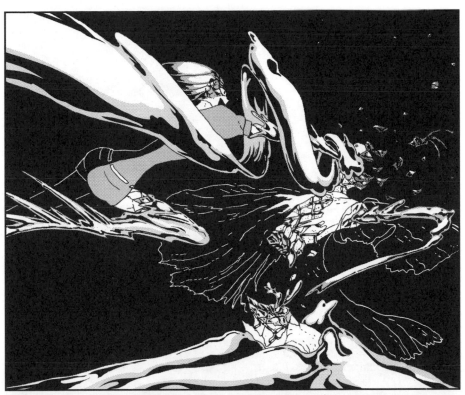

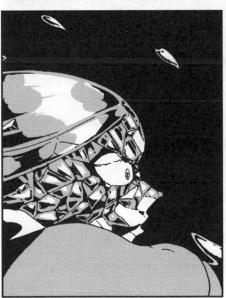

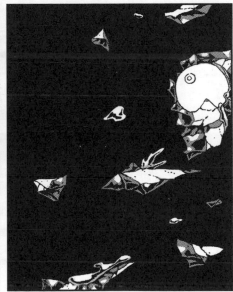

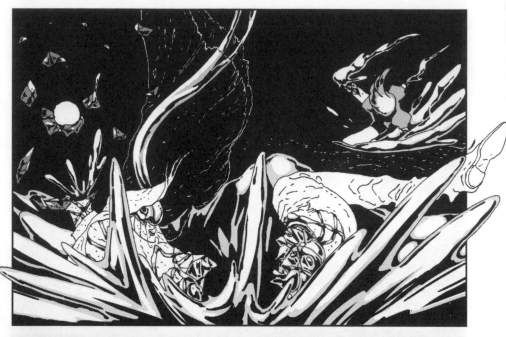

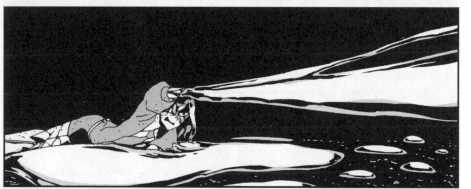

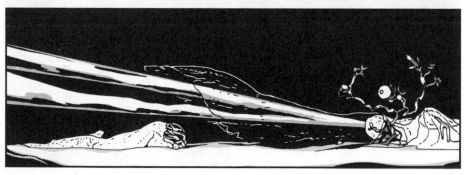

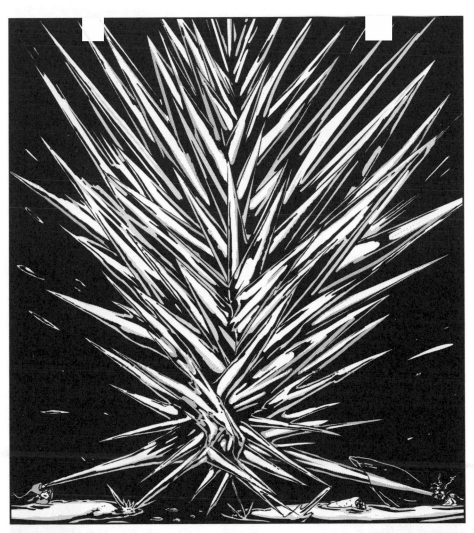

〔第九十二話　夜〕　終

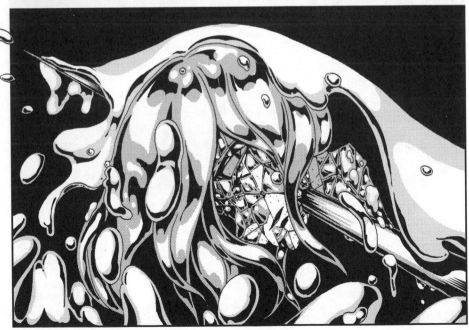

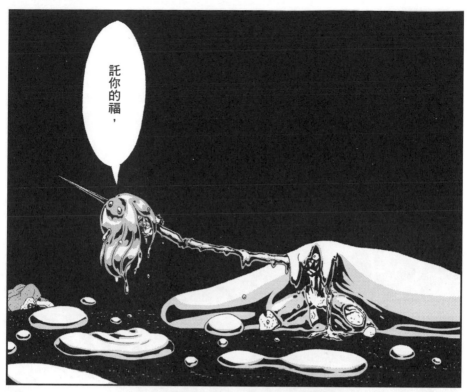

託你的福，

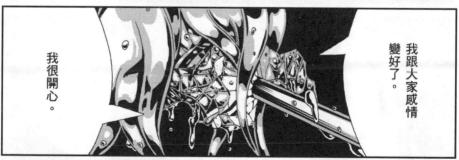

我跟大家感情變好了。

我很開心。

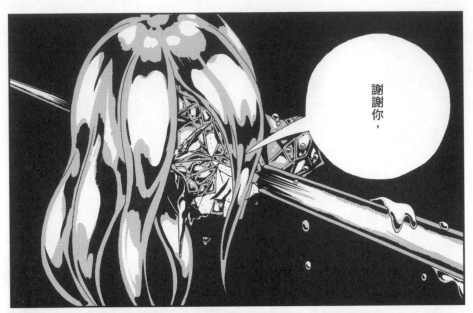

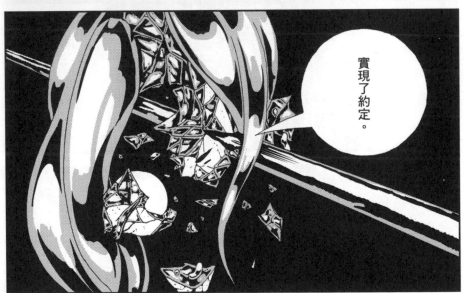

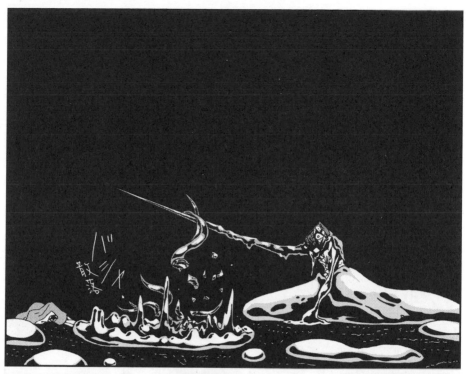

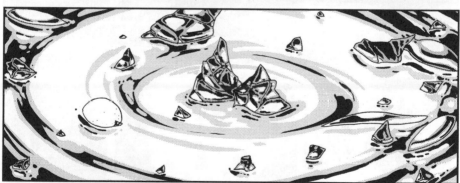

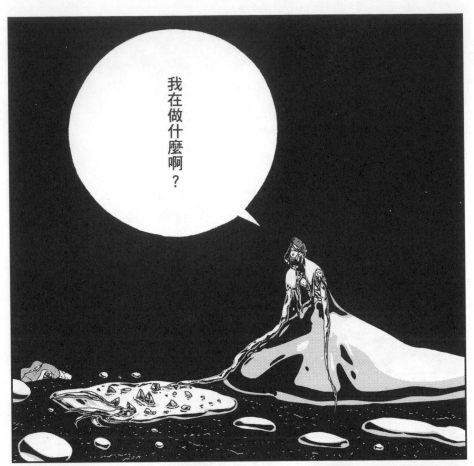

我在做什麼啊？

金剛祈禱的話月人就會消失，戰爭就會結束。

這麼一來你跟大家都會恢復原貌。

我要讓金剛祈禱。

對了。

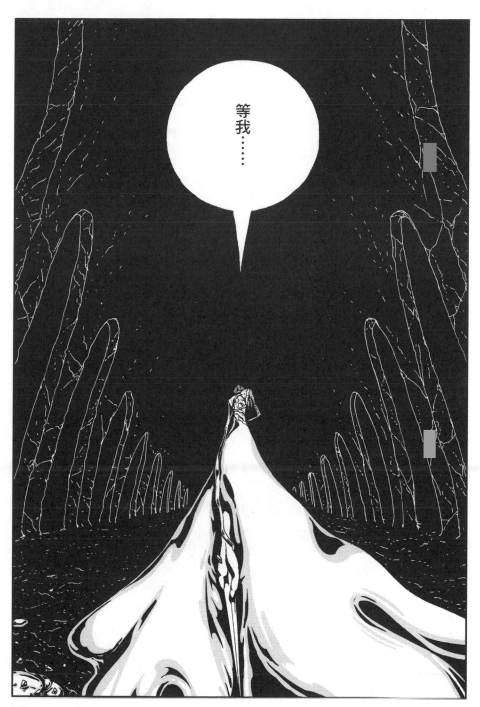

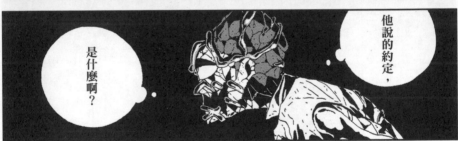

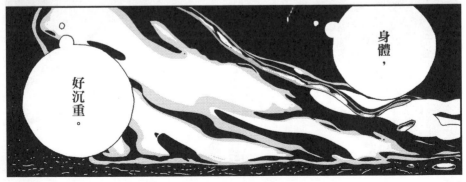

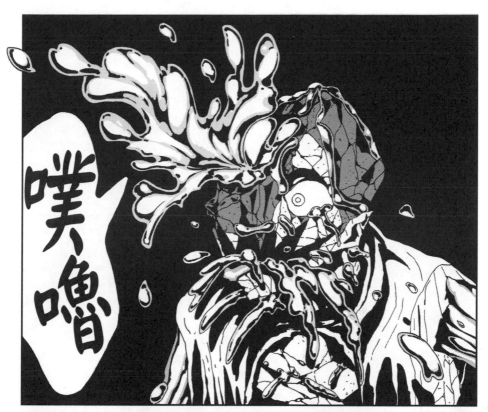

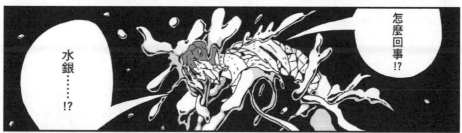

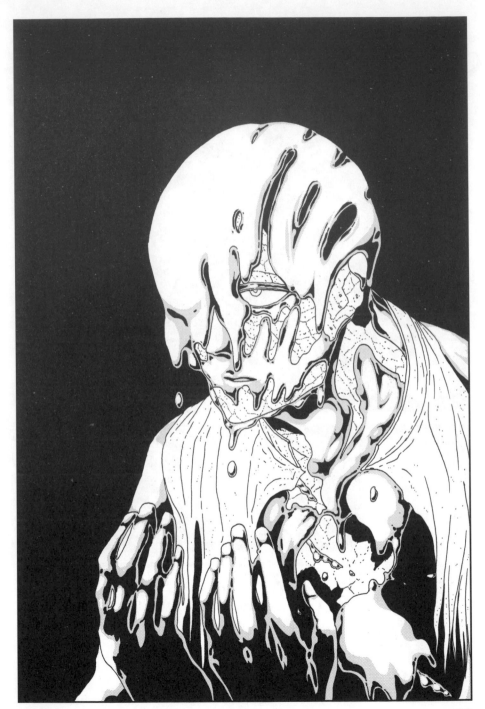

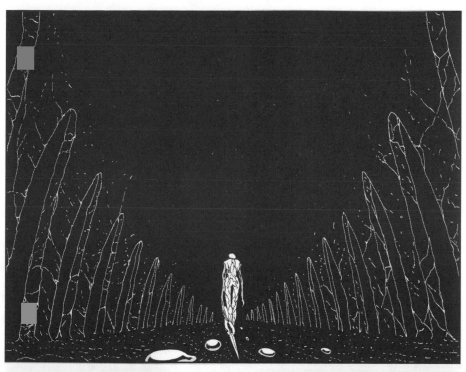

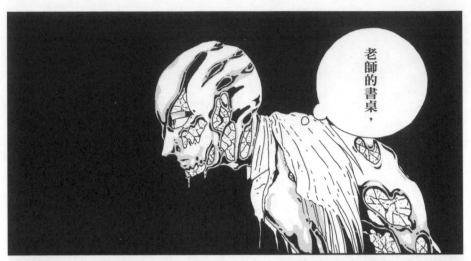

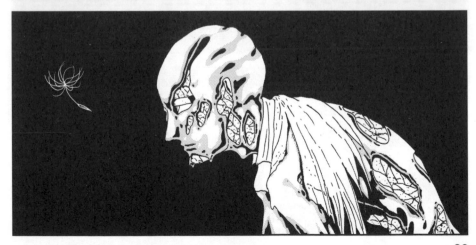

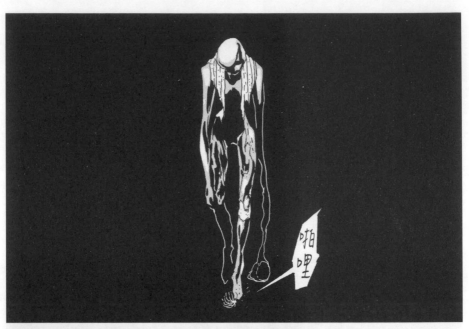

啪
哩

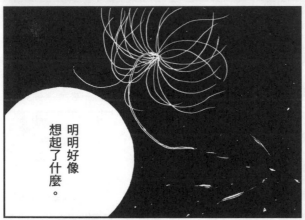

明明好像
想起了什麼。

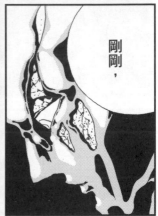

剛剛，

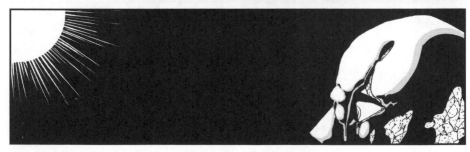

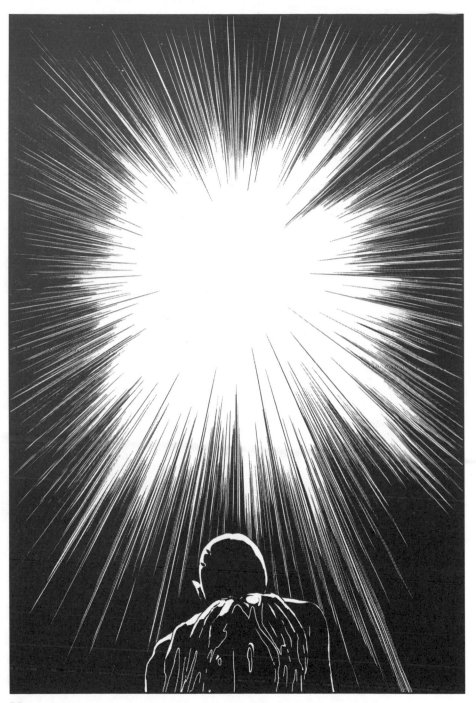

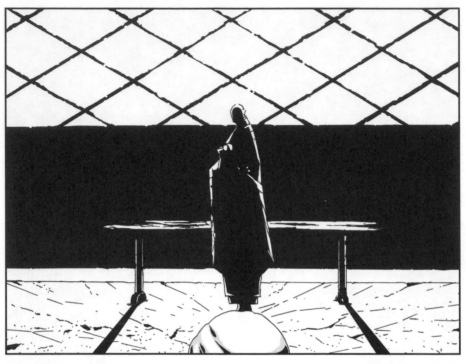

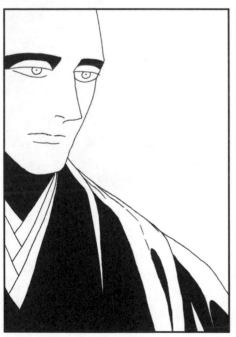

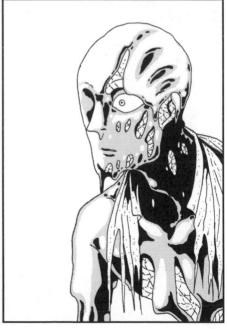

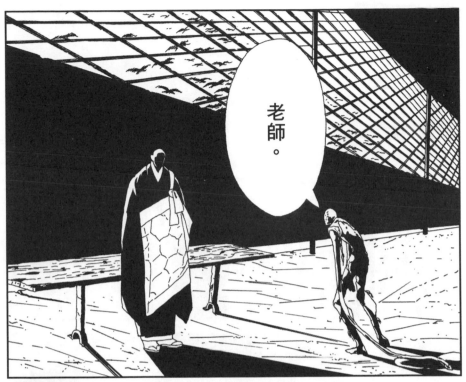

老師。

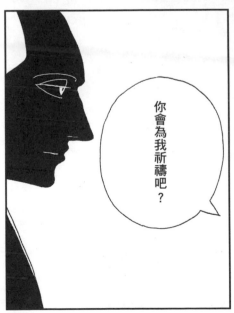

你會為我祈禱吧？

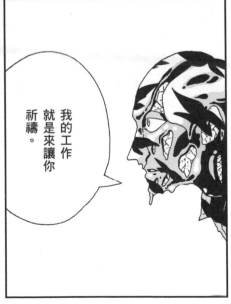

我的工作就是來讓你祈禱。

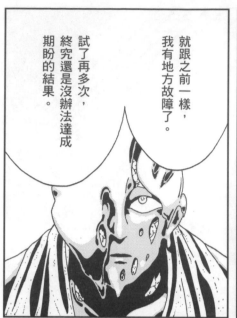

就跟之前一樣，
我有地方故障了。

試了再多次，
終究還是沒辦法達成
期盼的結果。

抱歉。

那⋯

嘰

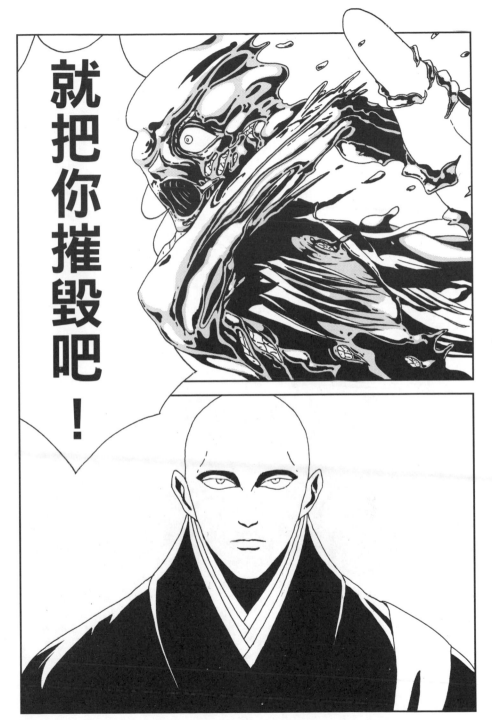

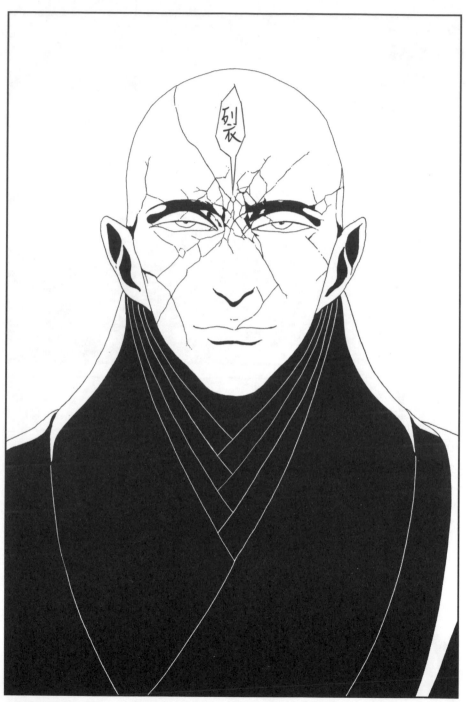

〔第九十三話　約定〕　終

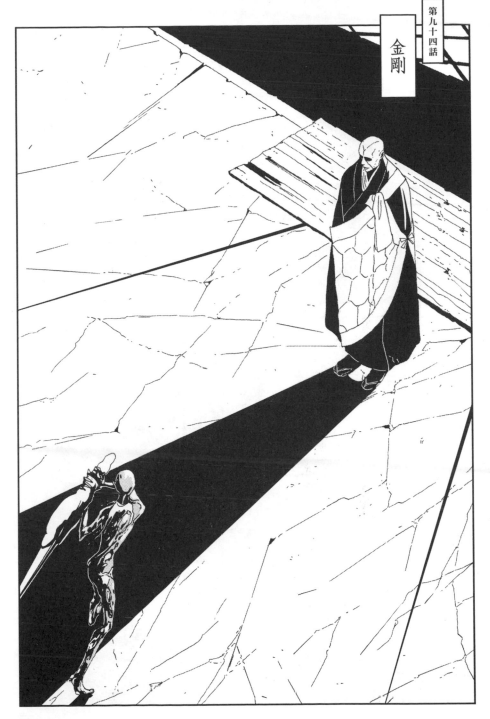

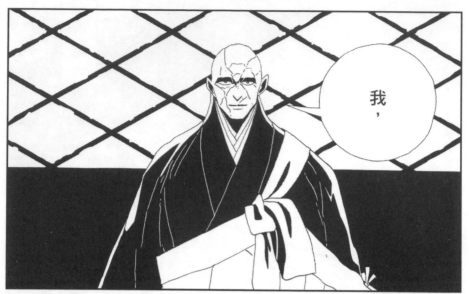

我，

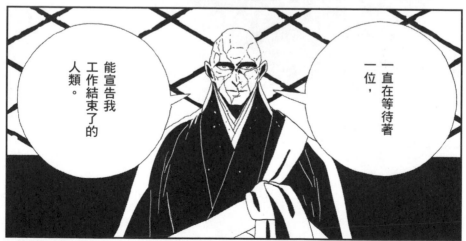

能宣告我
工作結束了的
人類。

一直在等待著
一位，

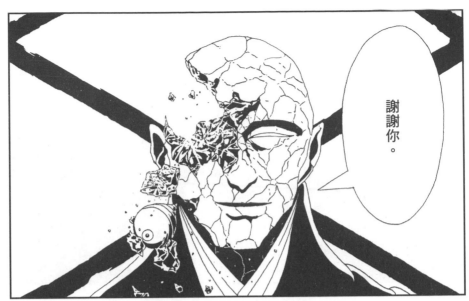

謝謝你。

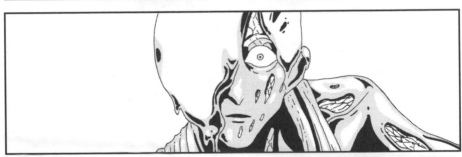

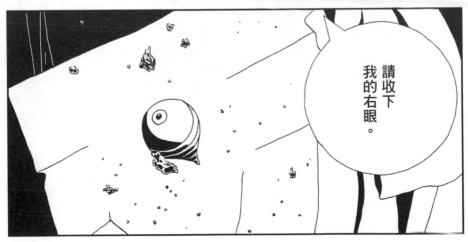

請收下
我的右眼。

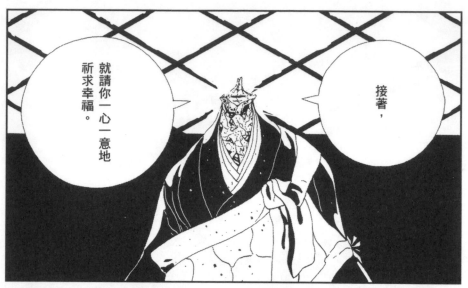

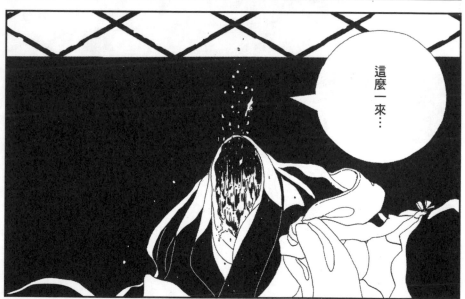

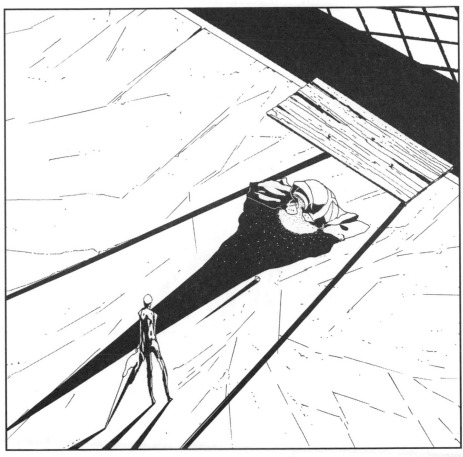

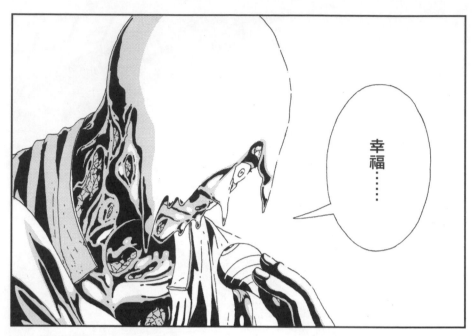

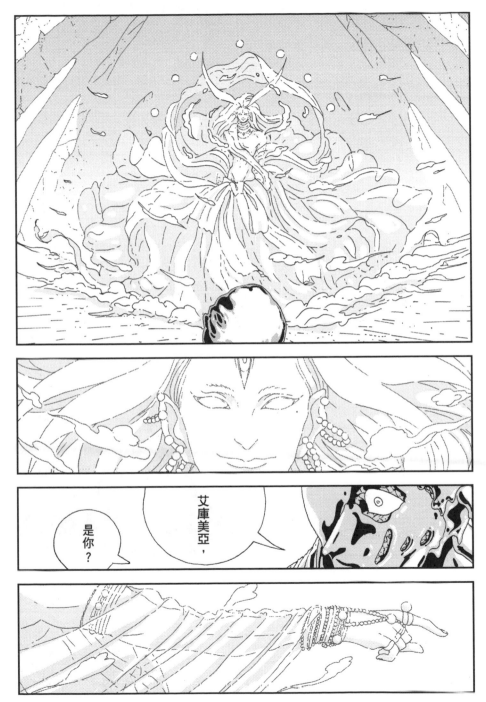

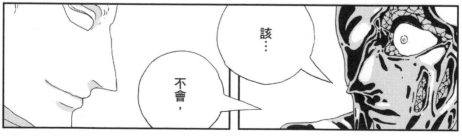

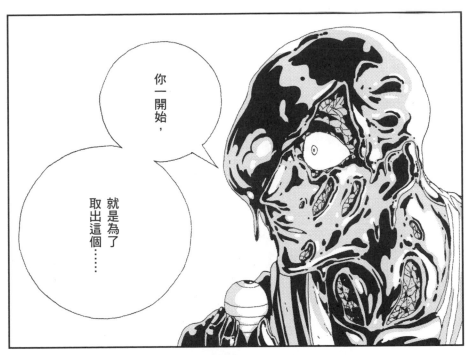

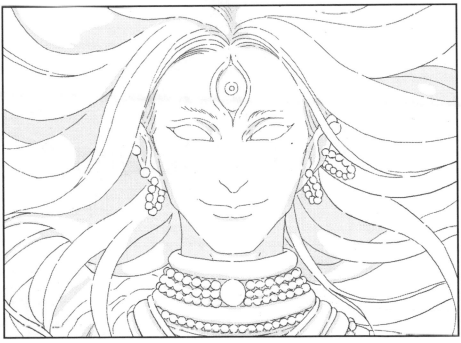

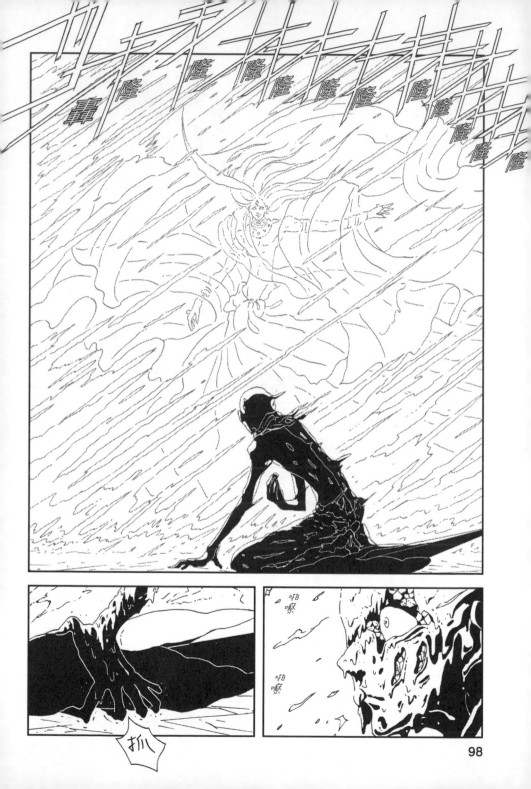

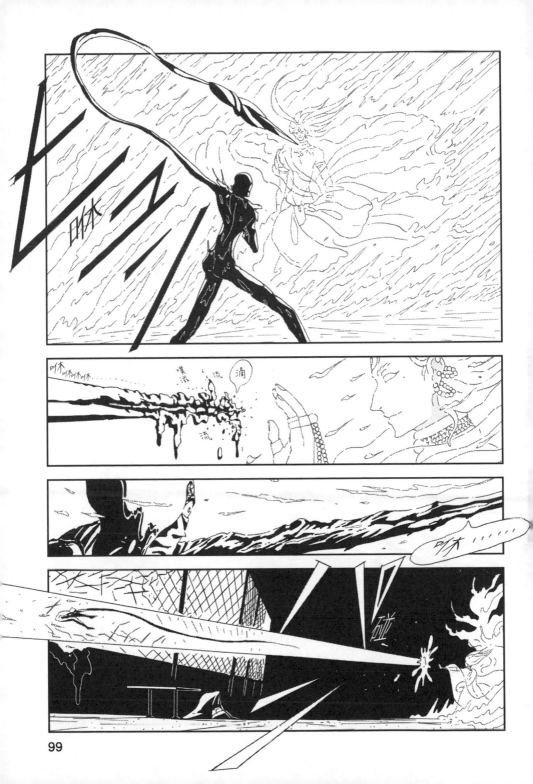

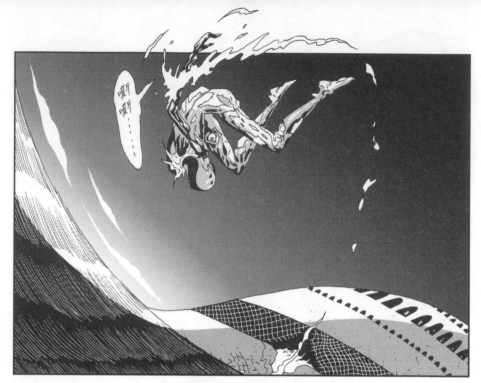

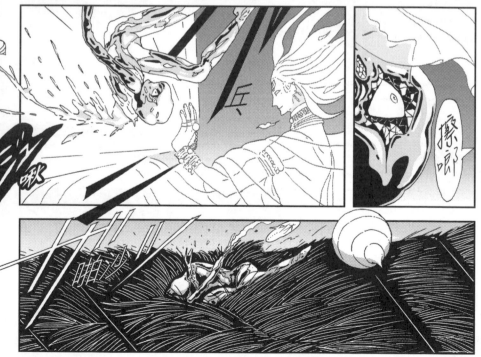

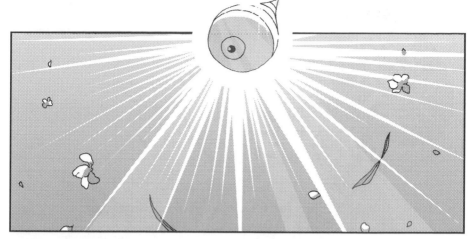

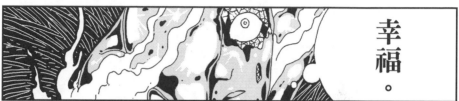

幸福。

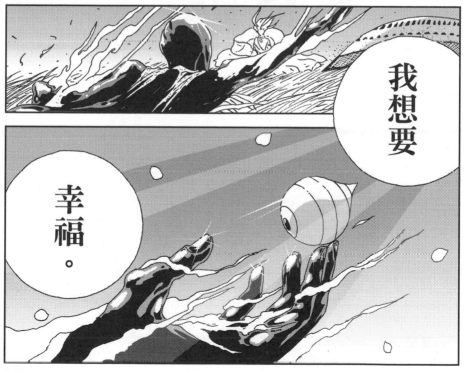

我想要

幸福。

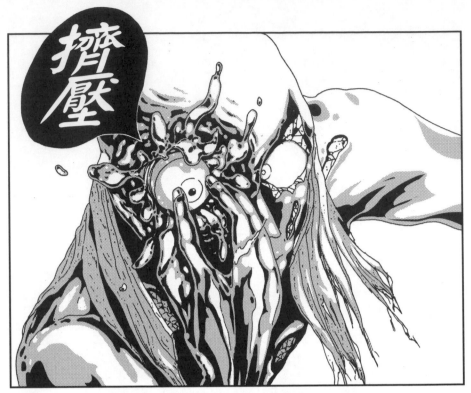

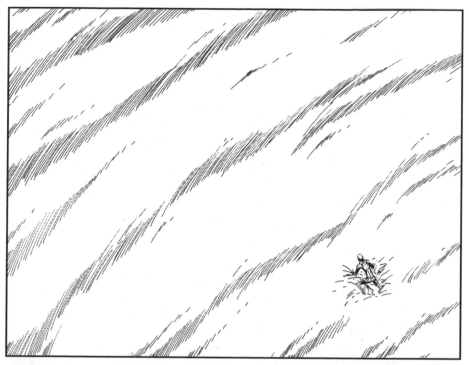

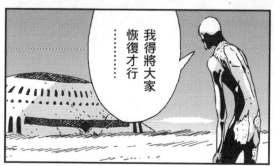

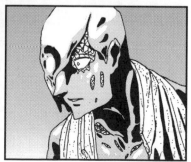

老師
？

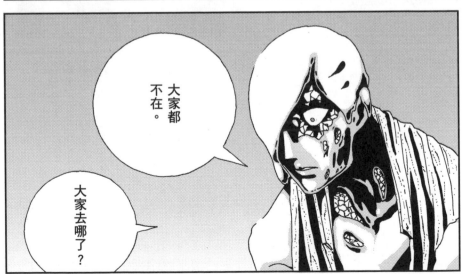

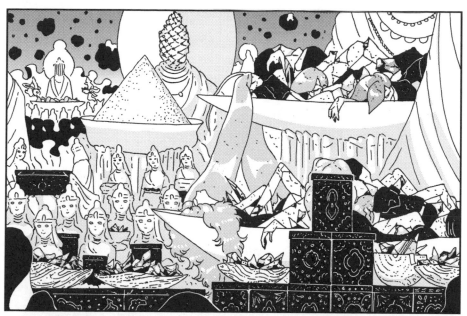

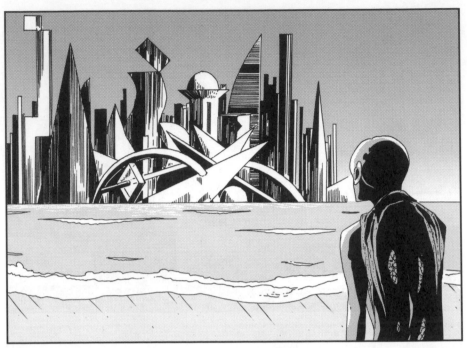

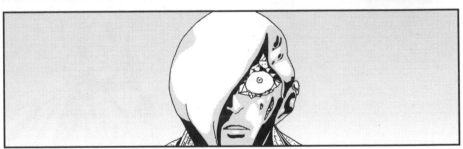

眼睛好怪。

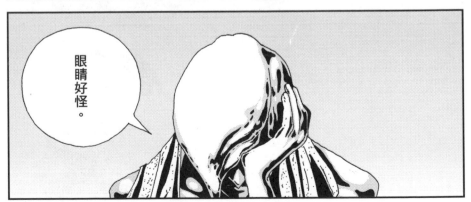

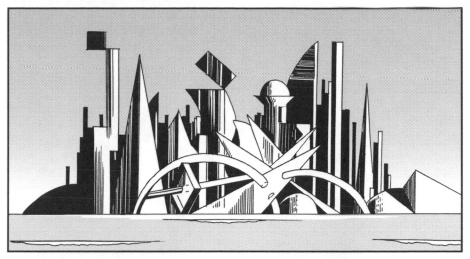

太奇怪了。

都遮住了卻還看得見。

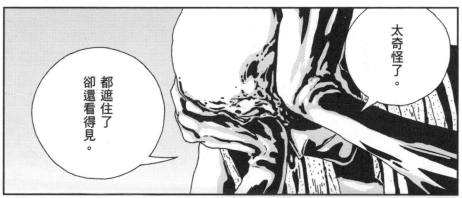

為什麼會這樣？

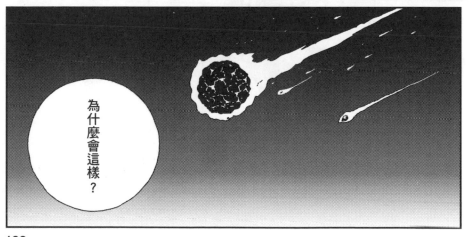

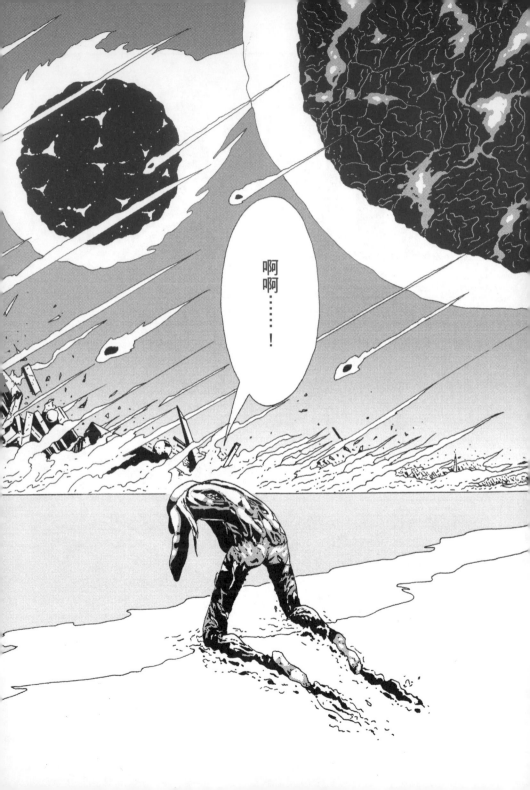

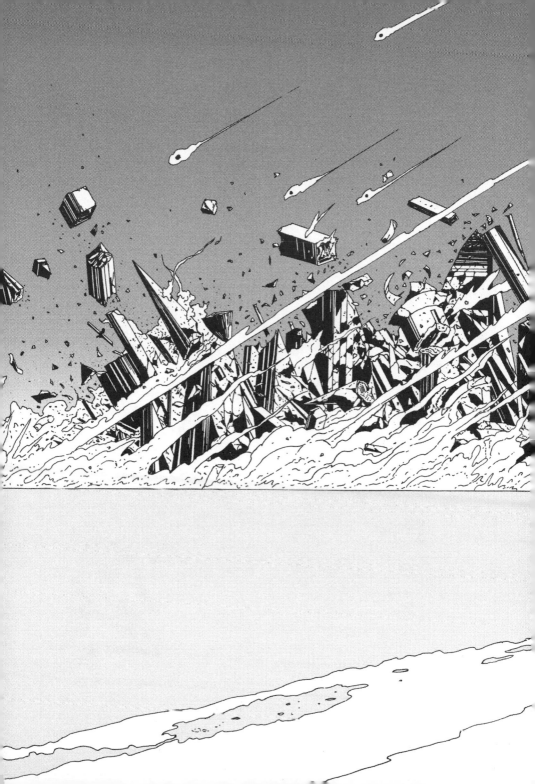

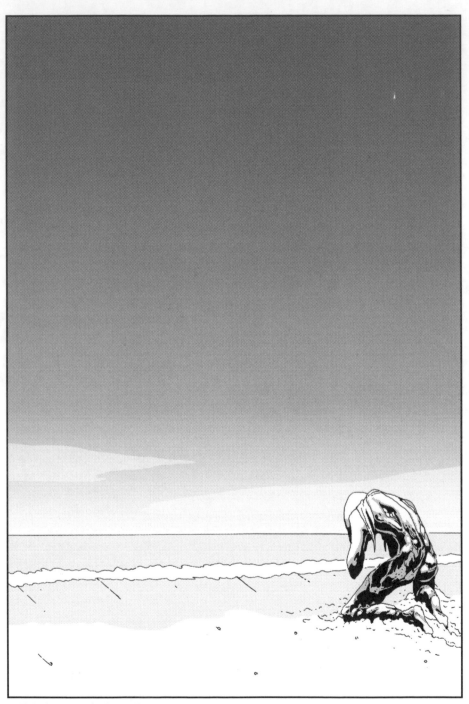

〔第九十四話　金剛〕　終

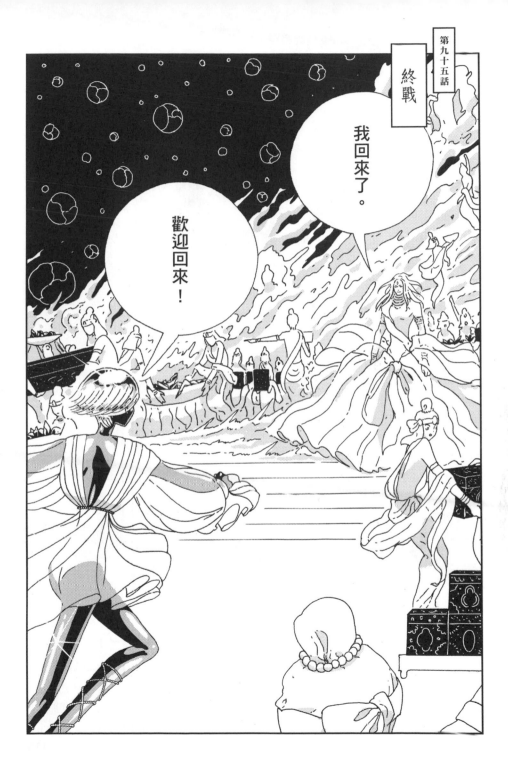

這裡也是！

成果非常好。

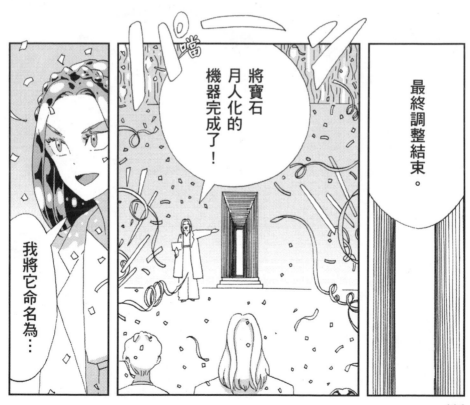

將寶石月人化的機器完成了！

最終調整結束。

我將它命名為⋯

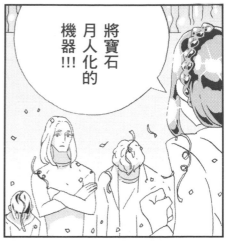

將寶石月人化的機器!!!

經由大家的努力才能讓所有的模擬成果都極為完美。

接下來就只差⋯

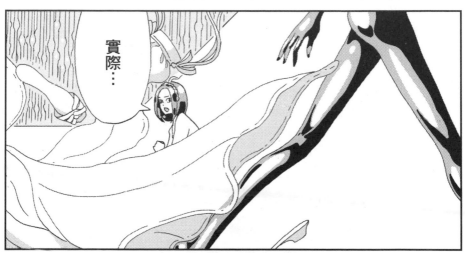

實際⋯

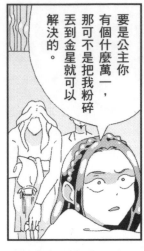

要是公主你有個什麼萬一，那可不是把我粉碎丟到金星就可以解決的。

為什麼？

但公主不可以當第一個。

不是很完美嗎？

當然。

等一下！

抓住

好像很有趣～

負責人要是出事也不好啦。

負責人來自我實驗比較妥當。

這這這這這這部分還還還還還還是由我…

我第一個～！

透綠柱!?

116

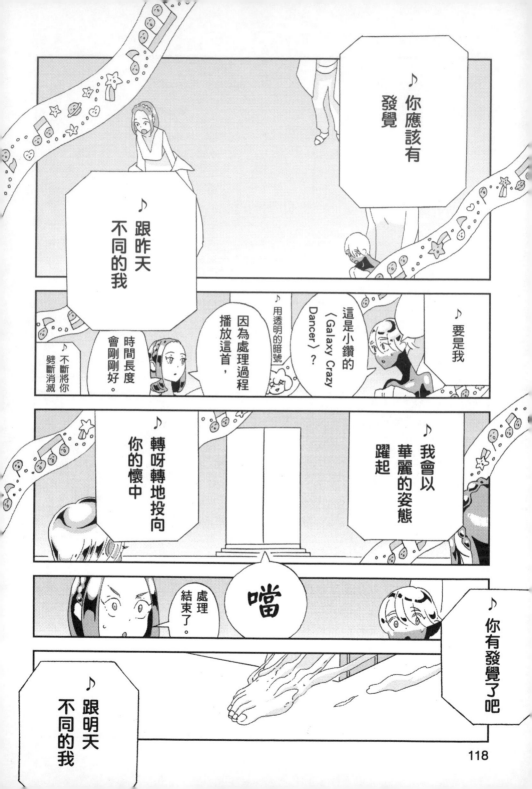

♪你應該有發覺

♪跟昨天不同的我

♪不斷將你劈斷消滅

♪用透明的暗號

這是小鑽的〈Galaxy Crazy Dancer〉?

♪要是我

因為處理過程播放這首,

時間長度會剛剛好。

♪轉呀轉地投向你的懷中

♪我會以華麗的姿態躍起

嗙

處理結束了。

♪你有發覺了吧

♪跟明天不同的我

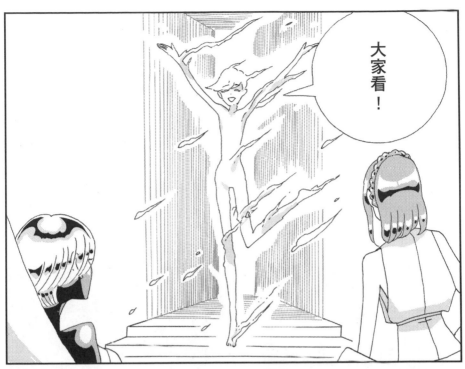

月人化��⋯�⋯

嗯。

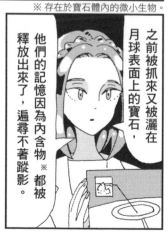

※ 存在於寶石體內的微小生物。

之前被抓來又被灑在月球表面上的寶石，他們的記憶因為內含物※都被釋放出來了，遍尋不著蹤影。

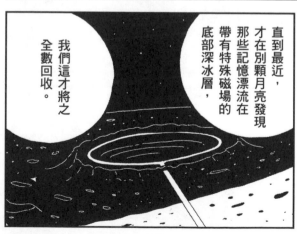

直到最近，才在別顆月亮發現那些記憶漂流在帶有特殊磁場的底部深冰層，

我們這才將之全數回收。

120

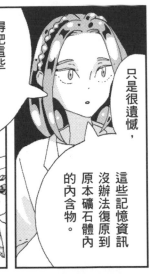

只是很遺憾，

這些記憶資訊沒辦法復原到原本礦石體內的內含物。

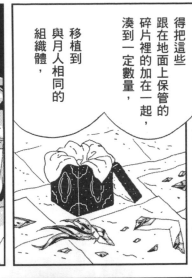

得把這些跟在地面上保管的碎片裡的加在一起，湊到一定數量，

移植到與月人相同的組織體，

也就是以月人的身分恢復。

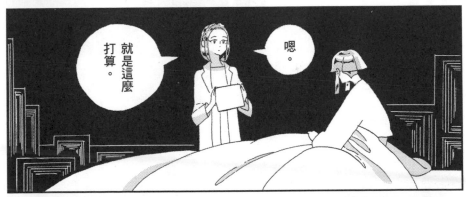

嗯。

就是這麼打算。

還有，

當然要是其他人或者藍柱你希望的話，大家都能成為月人。

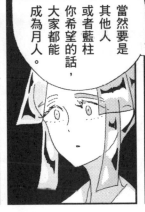

只是原有的寶石光彩和色澤會消失，重量會變輕，彼此的性質差異也會消失，溝通的隔閡會變少。

如果你有意願，這裡有整理出優缺點。

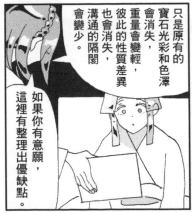

大家都說，

「藍柱打算怎麼做呢？」

其他人呢？

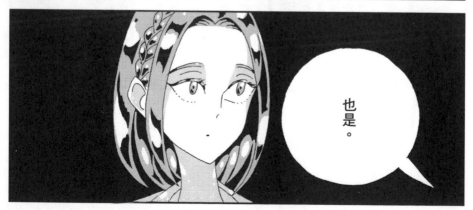

也是。

122

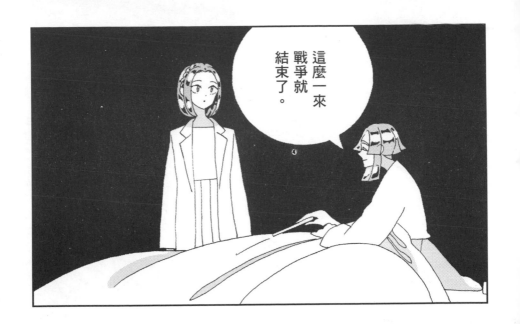

這麼一來戰爭就結束了。

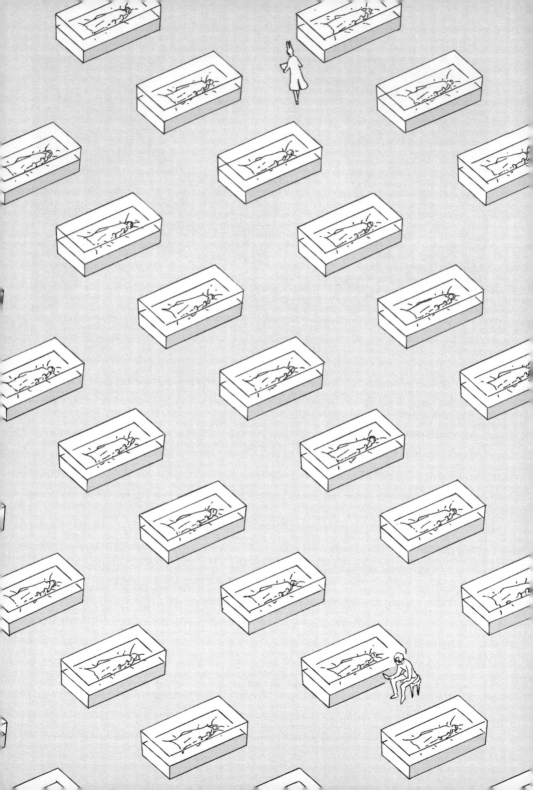

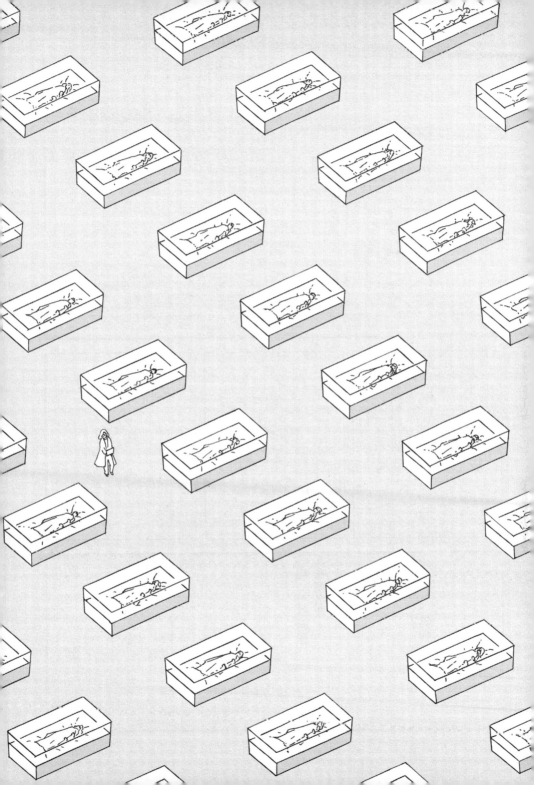

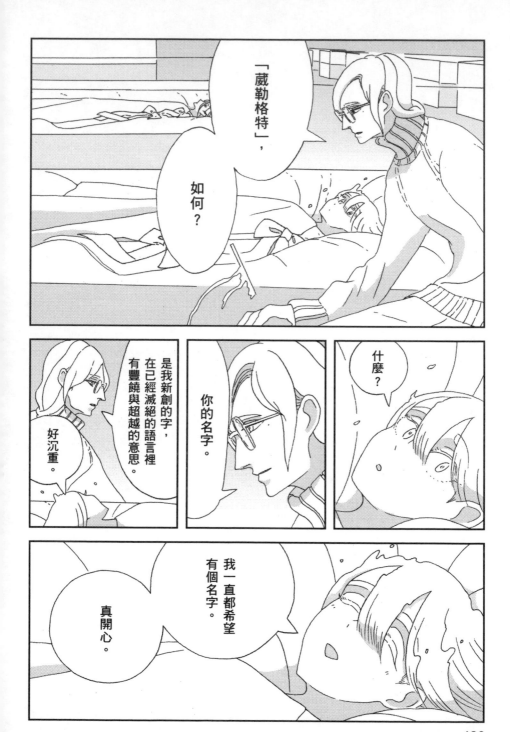

南極石，

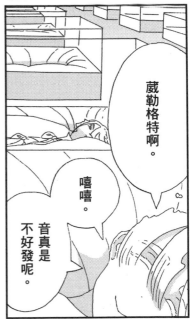葳勒格特啊。

嘻嘻。

音真是不好發呢。

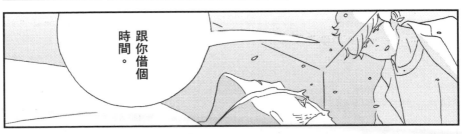跟你借個時間。

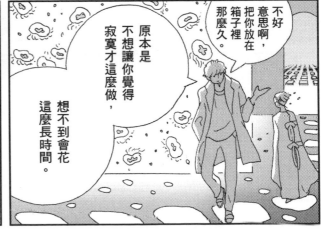

不好意思啊，把你放在箱子裡那麼久。

原本是不想讓你覺得寂寞才這麼做，

想不到會花這麼長時間。

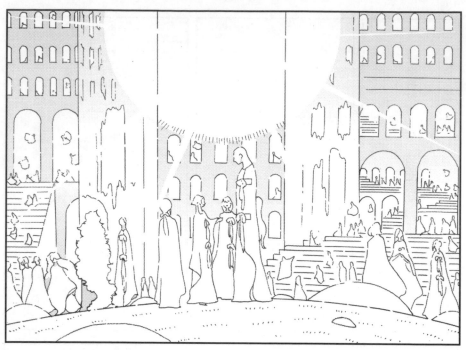

老師！

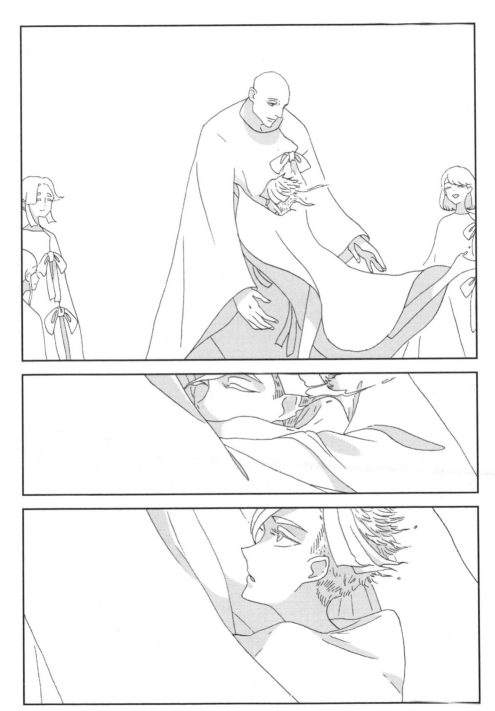

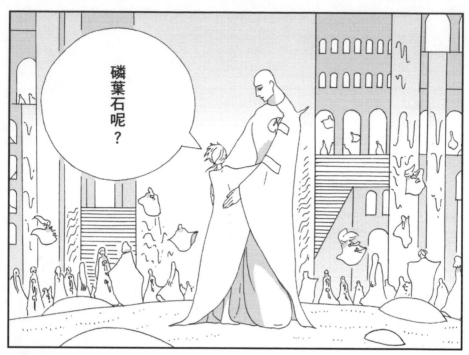

磷葉石呢？

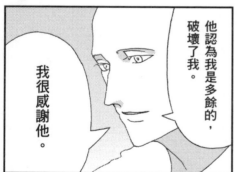

他認為我是多餘的，破壞了我。

我很感謝他。

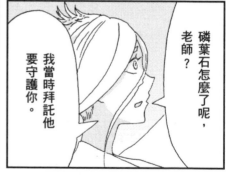

磷葉石怎麼了呢，老師？

我當時拜託他要守護你。

破壞!?

多餘的!?

他是這麼說的。

正確來說，

「要是沒有你就好了。」

「我要摧毀你。」

大家都到齊了。

謝謝。

艾庫美亞。

艾庫美亞？

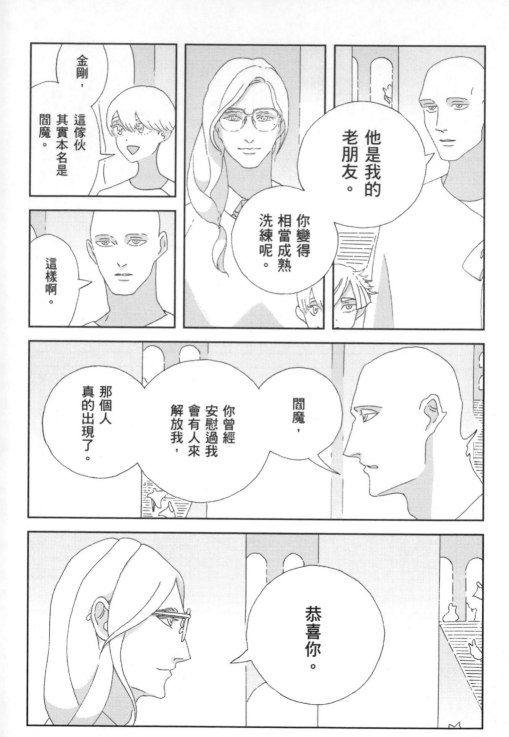

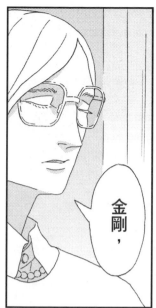

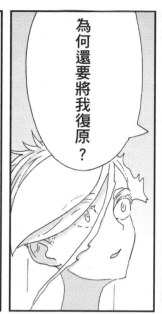

為何還要將我復原？

金剛，

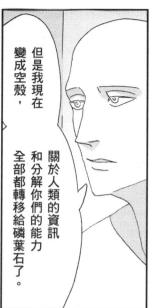

但是我現在變成空殼，

關於人類的資訊和分解你們的能力全部都轉移給磷葉石了。

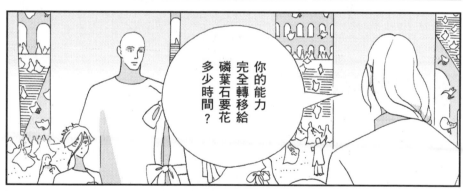

你的能力完全轉移給磷葉石要花多少時間？

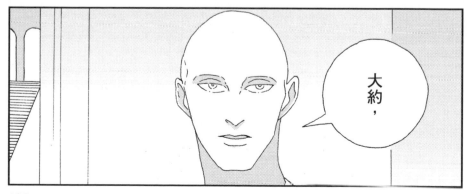

大約，

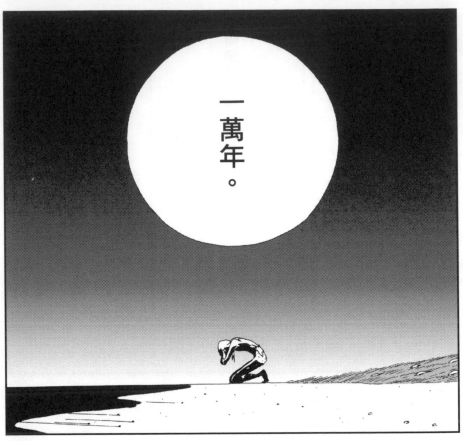

一萬年。

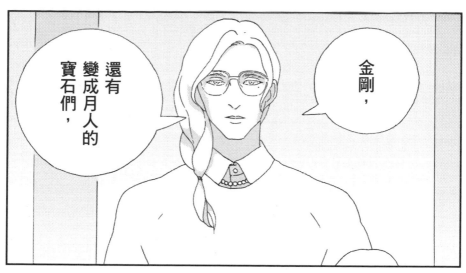

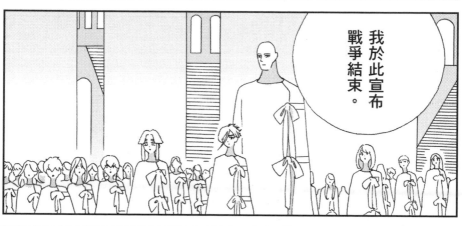

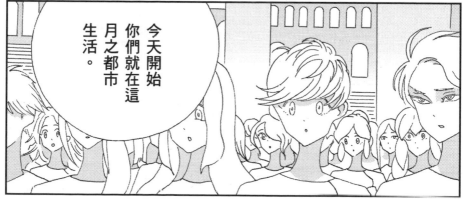

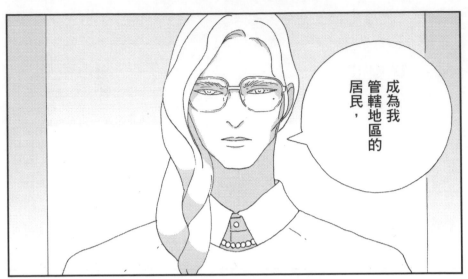

成為我
管轄地區的
居民，

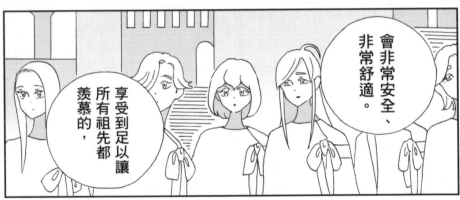

會非常安全、
非常舒適。

享受到足以讓
所有祖先都
羨慕的，

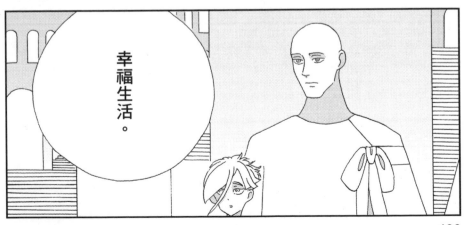

幸福生活。

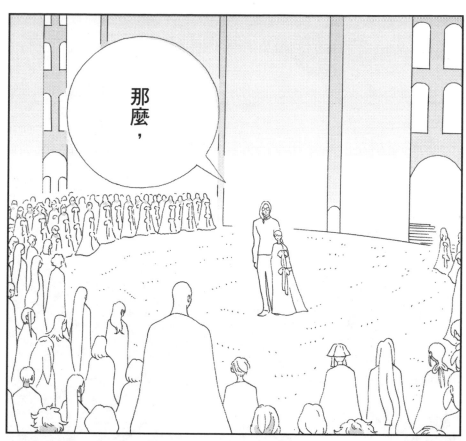

那麼，

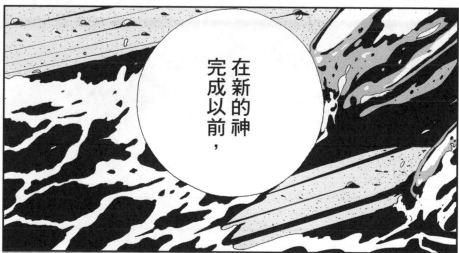

在新的神完成以前，

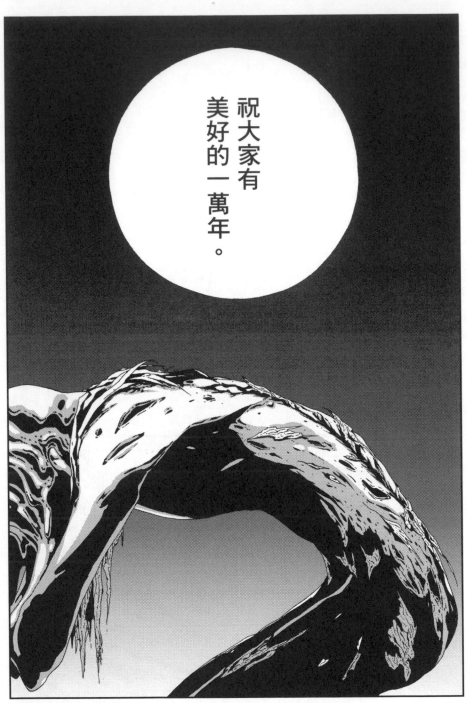

祝大家有美好的一萬年。

〔第九十五話　終戰〕　終

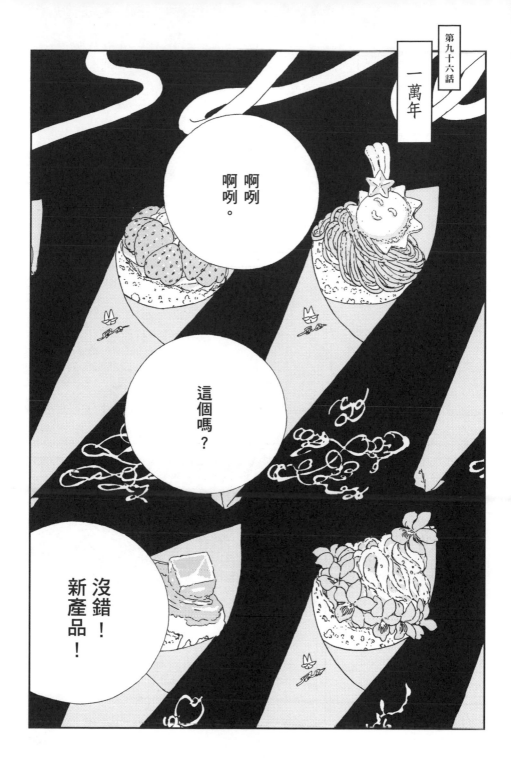

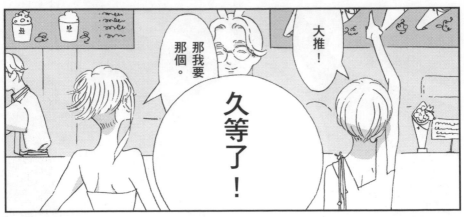

大推！

那我要那個。

久等了！

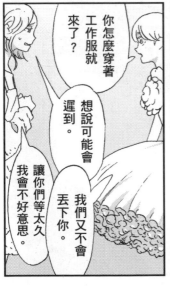

你怎麼穿著工作服就來了？

想說可能會遲到。

我們又不會丟下你。

讓你們等太久我會不好意思。

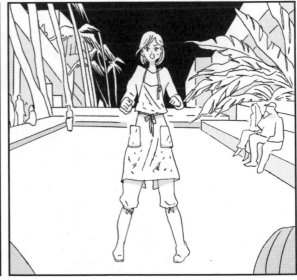

140

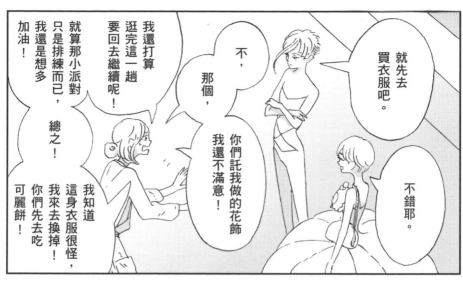

要去哪？

是從花得到的靈感嗎？

先去卡赫拉！

到那自然就會知道要幹嘛了。

當然！

畢竟辰砂只要遇到跟花有關的事就會忘記時間。

嘿—

抱歉。可以觸摸到花我太開心了。

葳勒格特～！

今天是晚上六點集合對吧？

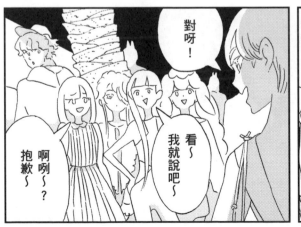

對呀！

看～我就說吧～

啊咧～？抱歉～

142

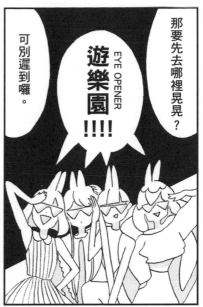

那要先去哪裡晃晃？

可別遲到囉。

遊樂園!!!!
EYE OPENER

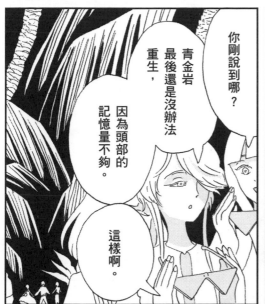

你剛說到哪？

青金岩最後還是沒辦法重生，

因為頭部的記憶量不夠。

這樣啊。

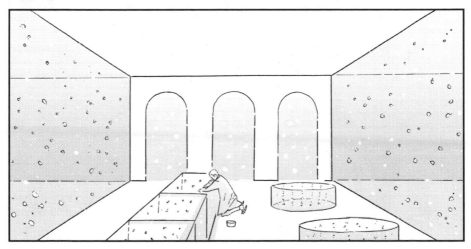

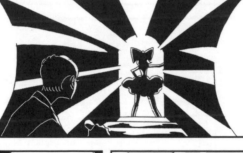

今晚，

我們在派對上，

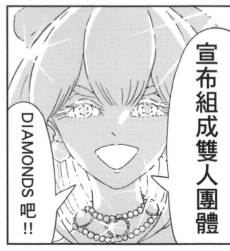

我拒絕。

宣布組成雙人團體

DIAMONDS 吧!!

144

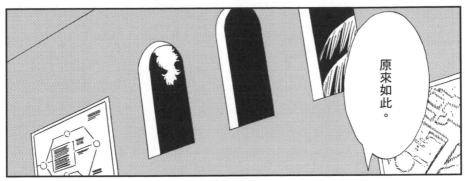

原來如此。

不。

我非常瞭解你的心情。

是的醫生。

是我想太多嗎？

搭檔很懶散你很傷腦筋。

得快一點。

真是的，黃鑽。

三十拜託我幫他做要夾在餅乾裡的果醬。

果醬昨天大家一起做了不是嗎？

我剛好想要可以泡在茶裡的玫瑰。

哎呀。

對耶。

真美呀。

我都不知道三十那麼會做。

這閃耀的光芒,

還真有點懷念。

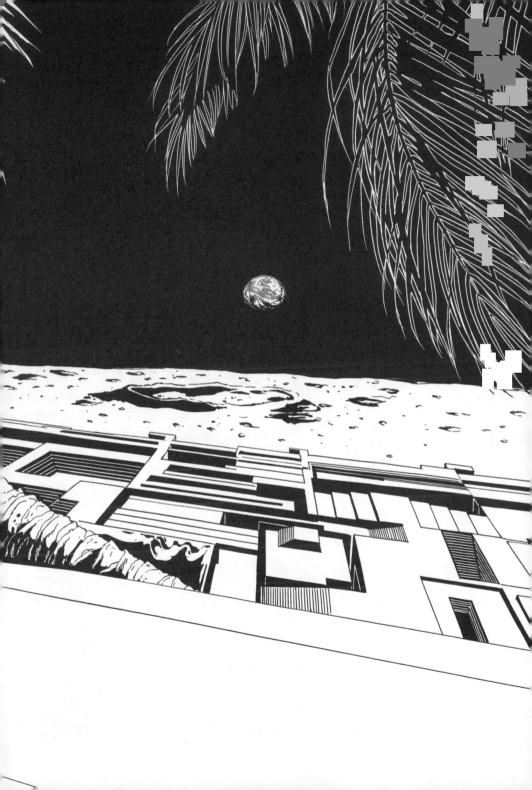

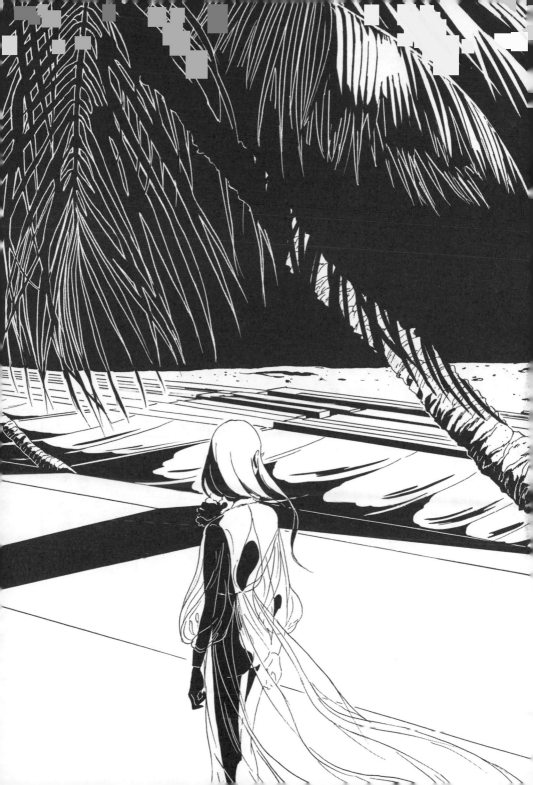

今天，按照計畫，

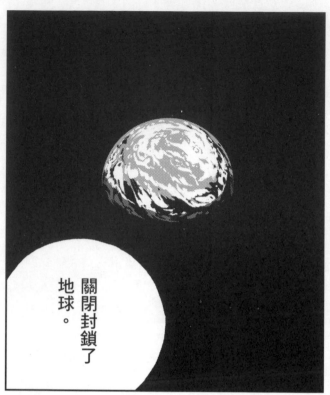

關閉封鎖了地球。

今後將按照訂定的規範禁止一切人員進入。

除了兩種情形，

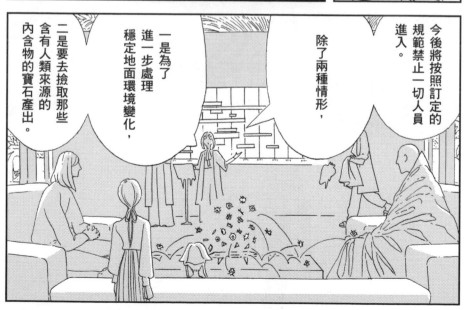

一是為了進一步處理穩定地面環境變化，

二是要去撿取那些含有人類來源的內含物的寶石產出。

150

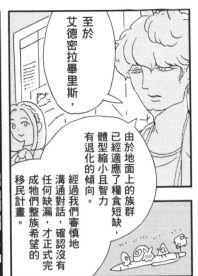

至於艾德密拉畢里斯，

由於地面上的族群已經適應了糧食短缺，體型縮小且智力有退化的傾向。經過我們審慎地溝通對話，確認沒有任何缺漏，才正式完成牠們整族希望的移民計畫。

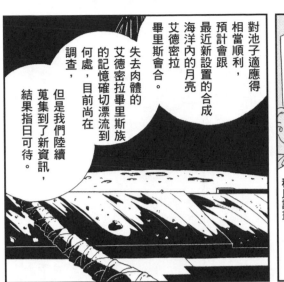

對池子適應得相當順利，預計會跟最近新設置的海洋內的月亮艾德密拉畢里斯會合。

失去肉體的艾德密拉畢里斯族的記憶確切漂流到何處，目前尚在調查，

但是我們陸續蒐集到了新資訊，結果指日可待。

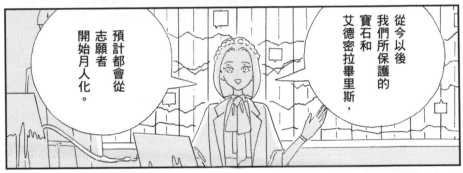

從今以後我們所保護的寶石和艾德密拉畢里斯，預計都會從志願者開始月人化。

大家都要變成月人了呢。

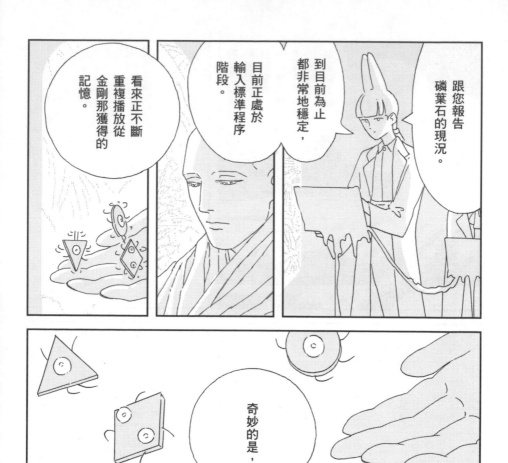

看來正不斷重複播放從金剛那獲得的記憶。

目前正處於輸入標準程序階段。

到目前為止都非常地穩定，

跟您報告磷葉石的現況。

奇妙的是，

我們計算過，整個程序要跑完必須經過非常久的時間。

但可能是因為孤獨大幅縮短了時間，

一萬年就能結束。

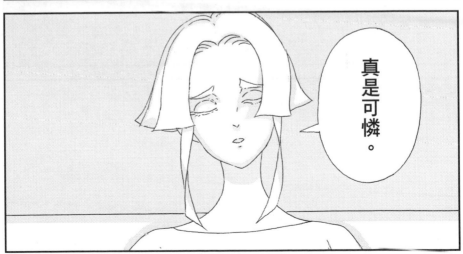

真是可憐。

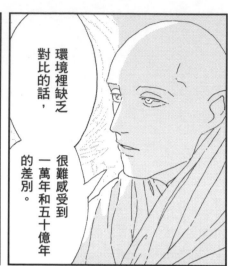

環境裡缺乏對比的話，很難感受到一萬年和五十億年的差別。

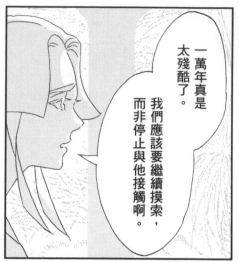

一萬年真是太殘酷了。

我們應該要繼續摸索，而非停止與他接觸啊。

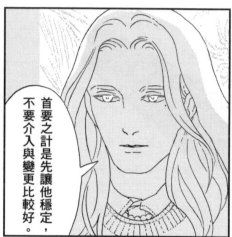

首要之計是先讓他穩定，不要介入與變更比較好。

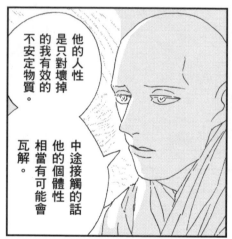

他的人性是只對壞掉的我有效的不安定物質。

中途接觸的話他的個體性相當有可能會瓦解。

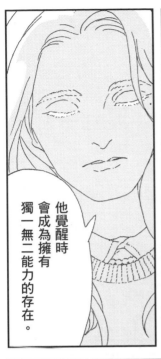
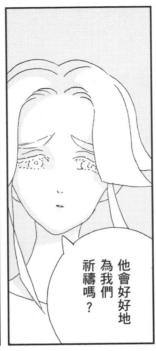

你們怎麼還在開會啊!

我們要開始裝飾囉。

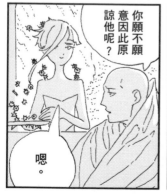

你願不願意因此原諒他呢?

嗯。

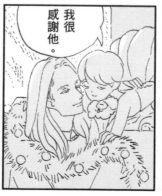

我很感謝他。

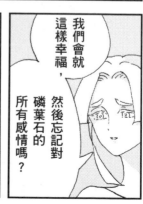

我們會就這樣幸福,然後忘記對磷葉石的所有感情嗎?

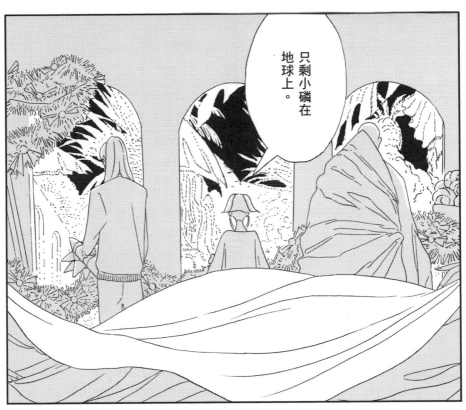

只剩小磷在
地球上。

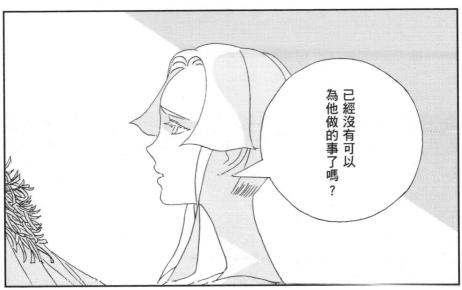

已經沒有可以
為他做的事了嗎？

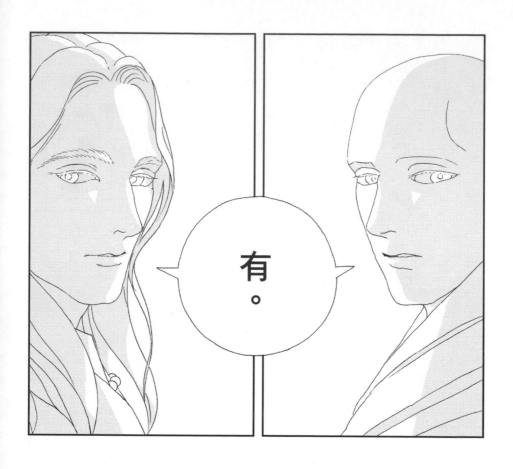

有。

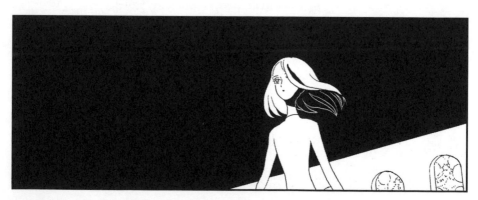

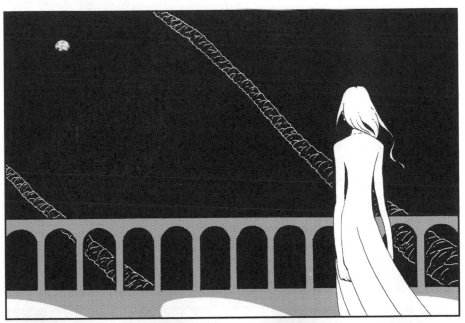

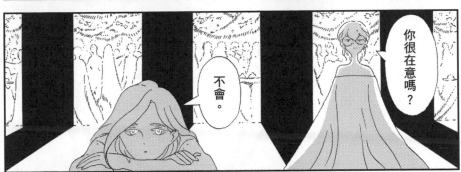

你很在意嗎?

不會。

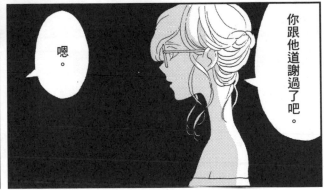

你跟他道謝過了吧。

嗯。

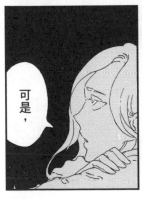

可是,

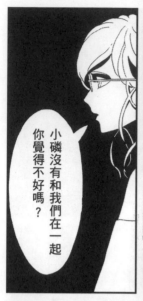

小磷沒有和我們在一起
你覺得不好嗎？

我很幸福。

就是因為
沒有那樣想
才覺得煩惱。

這樣啊。

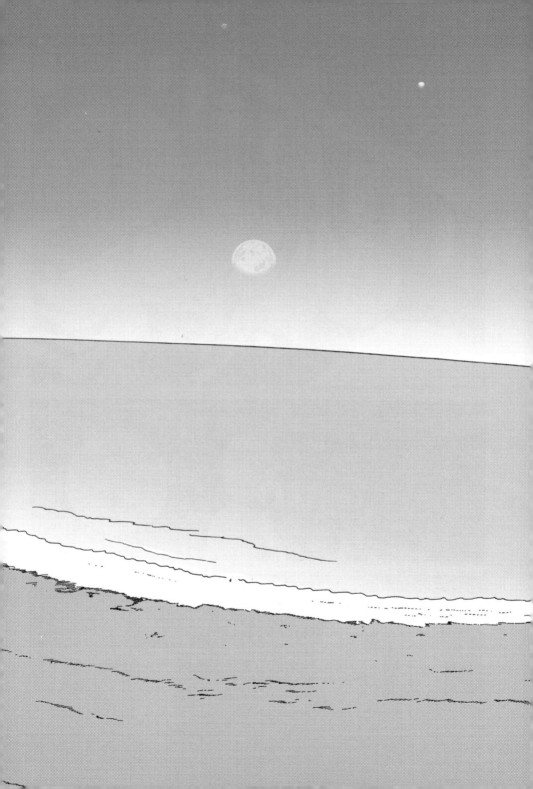

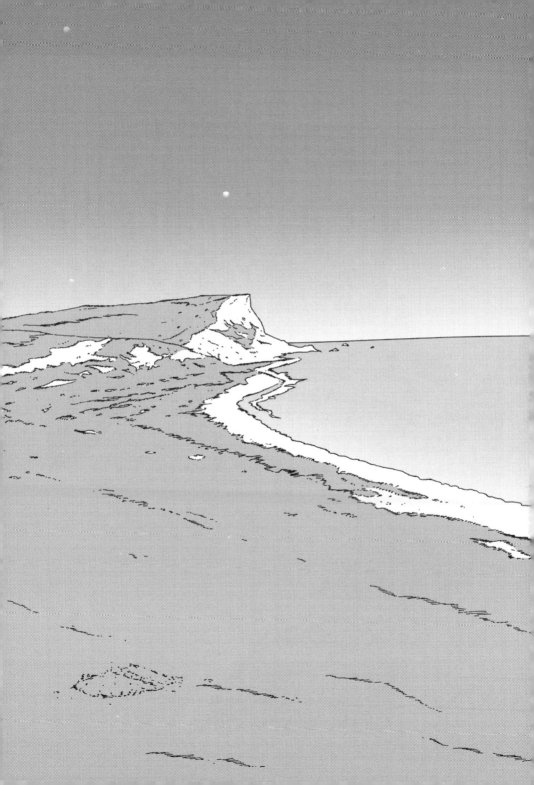

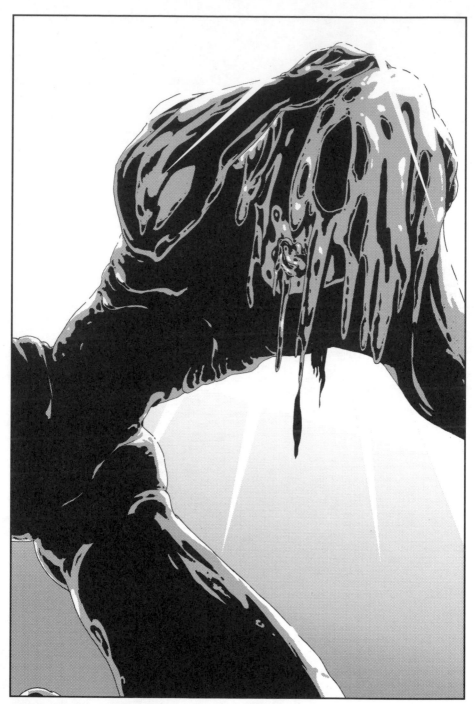

〔第九十六話　一萬年〕　終

感覺如何？

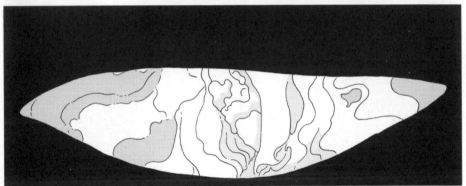

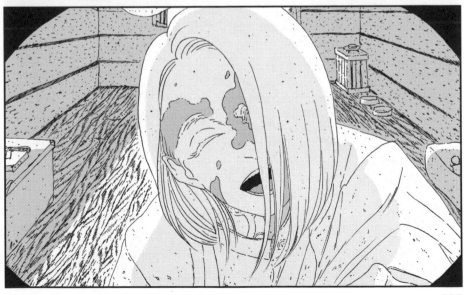

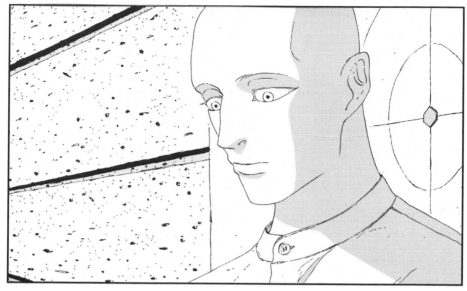

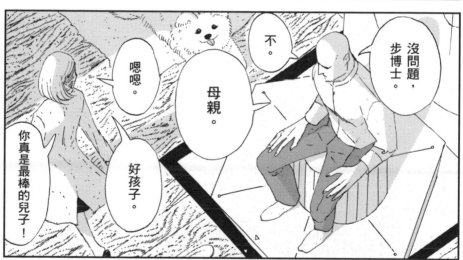

嗯嗯。

不。

沒問題，步博士。

母親。

好孩子。

你真是最棒的兒子！

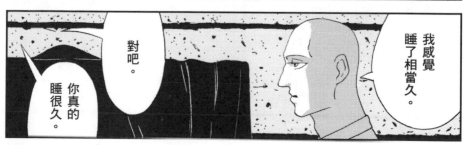

對吧。

你真的睡很久。

我感覺睡了相當久。

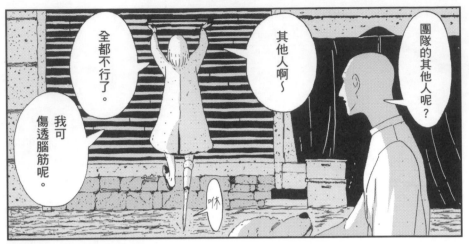

全都不行了。

其他人啊～

團隊的其他人呢？

我可傷透腦筋呢。

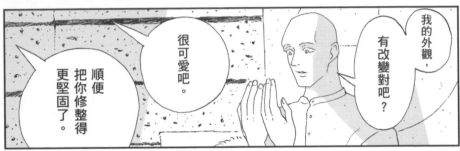

很可愛吧。

順便把你修整得更堅固了。

我的外觀，有改變對吧？

有件規則衣

是啊。

真開心。

幫我拿兩個高腳杯過來。

還有洋芋片。

已經不需要穿了。

你現在很漂亮。

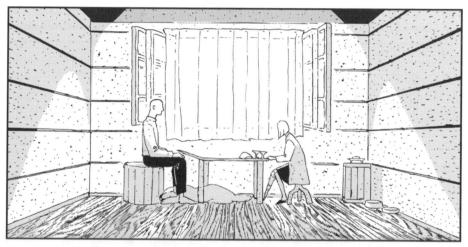

噗滋

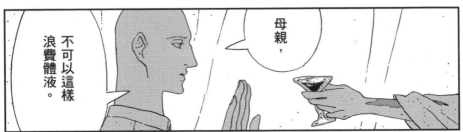

母親，

不可以這樣
浪費體液。

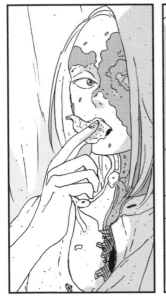

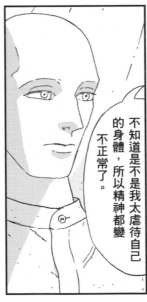

不知道是不是我太虐待自己
的身體，所以精神都變
不正常了。

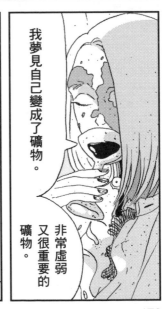

我夢見自己變成了礦物。

非常虛弱
又很重要的
礦物。

170

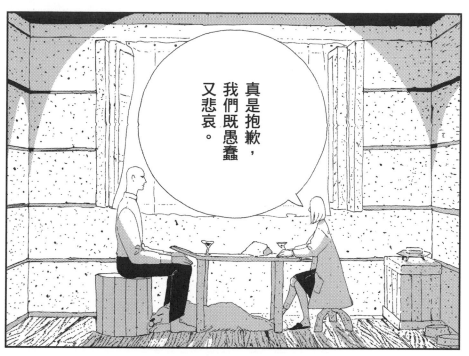

真是抱歉，我們既愚蠢又悲哀。

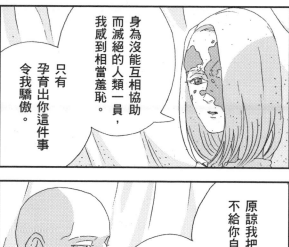

身為沒能互相協助而滅絕的人類一員，我感到相當羞恥。

只有孕育出你這件事令我驕傲。

另一個世界將到來。

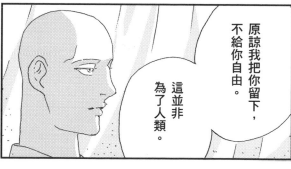

原諒我把你留下，不給你自由。

這並非為了人類。

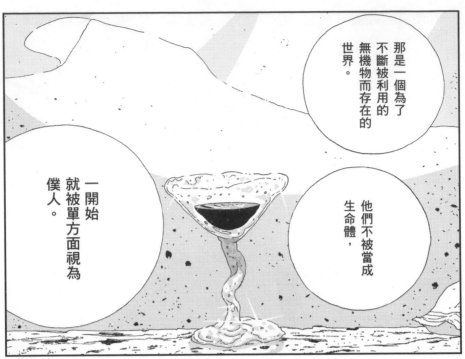

那是一個為了不斷被利用的無機物而存在的世界。

他們不被當成生命體，

一開始就被單方面視為僕人。

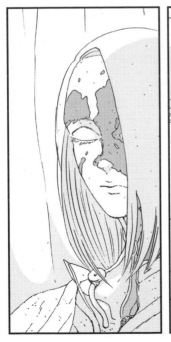

前去充滿真善美又合理的世界吧。

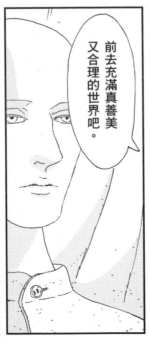

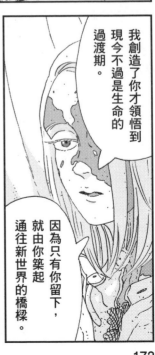

我創造了你才領悟到現今不過是生命的過渡期。

因為只有你留下，就由你築起通往新世界的橋樑。

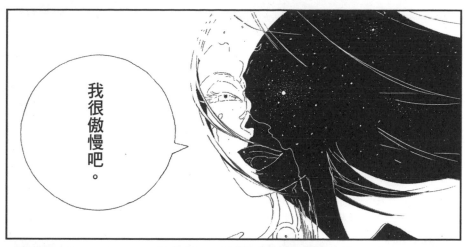

我很傲慢吧。

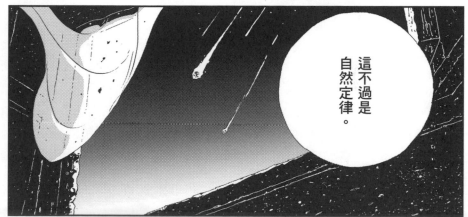

這不過是自然定律。

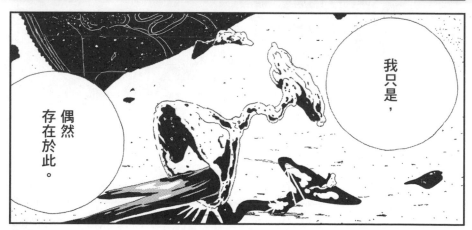

我只是，

偶然存在於此。

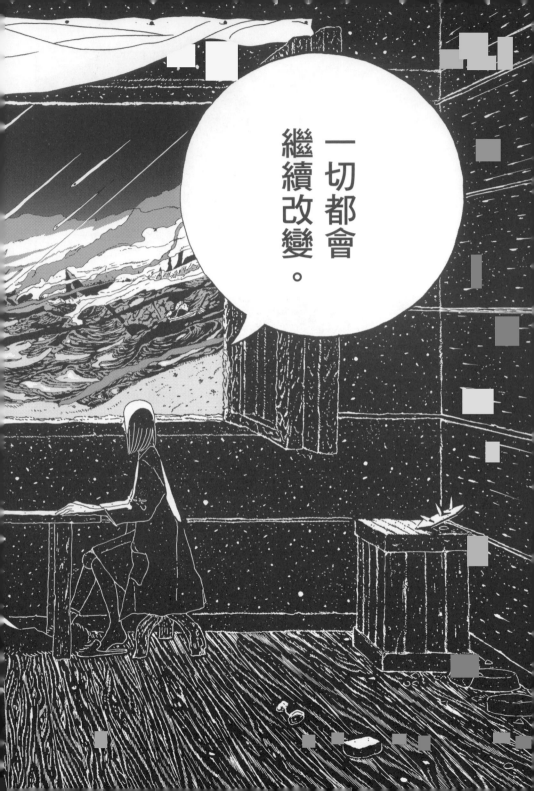

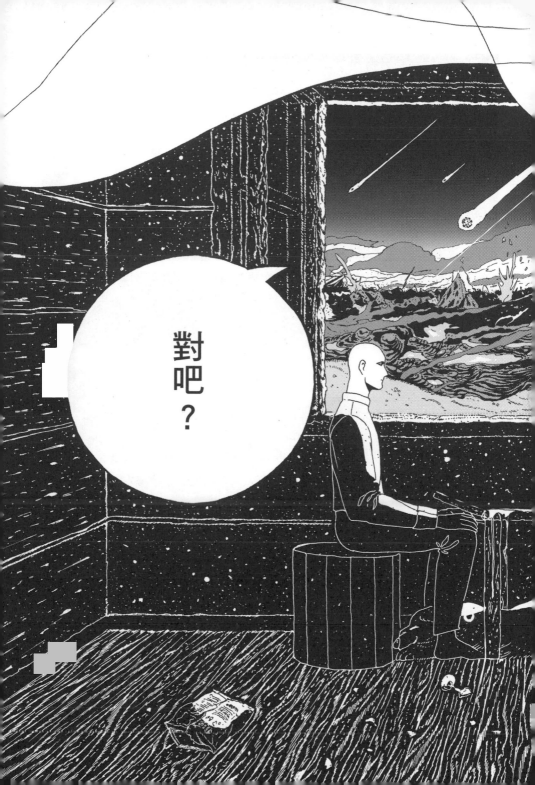

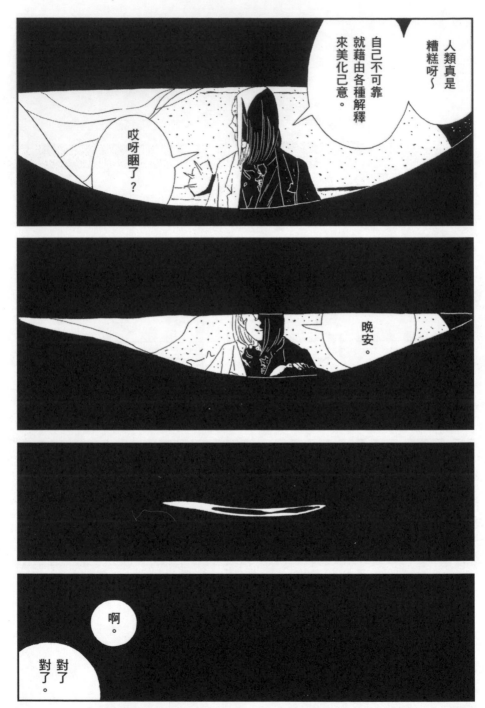

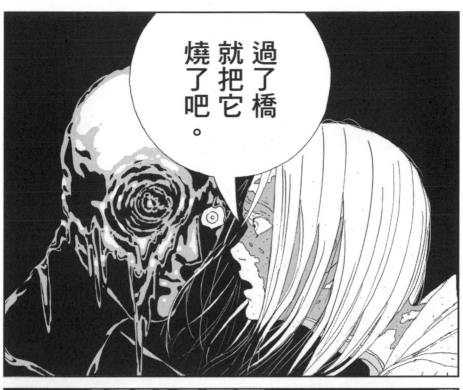
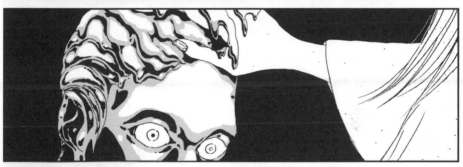

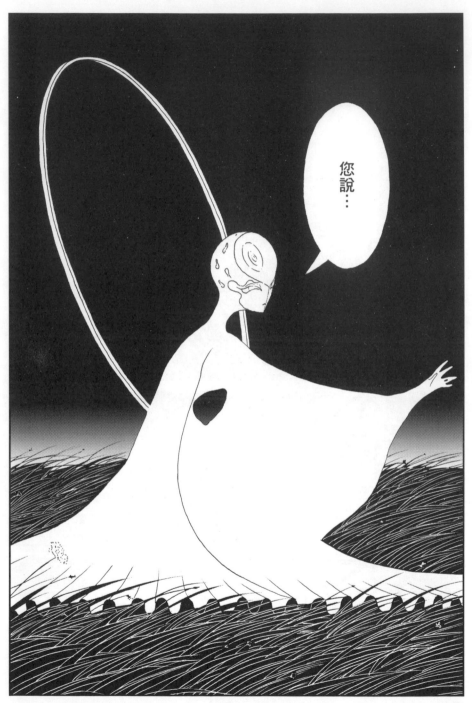

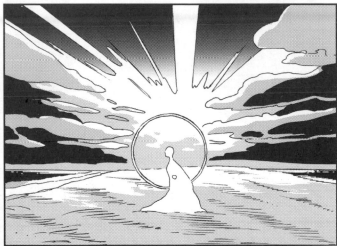

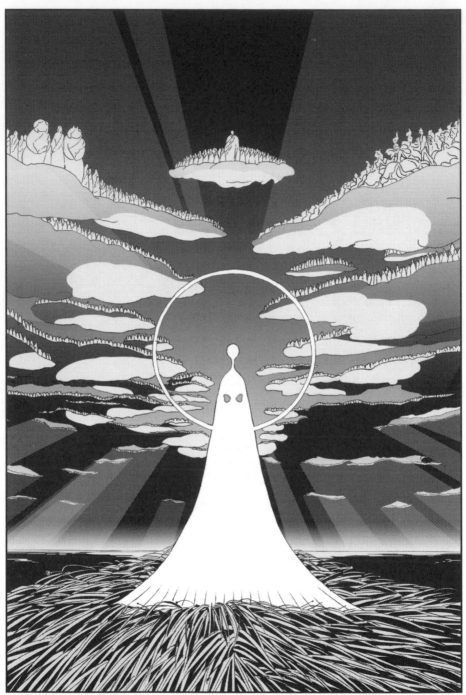

〔第九十七話　夢〕　終

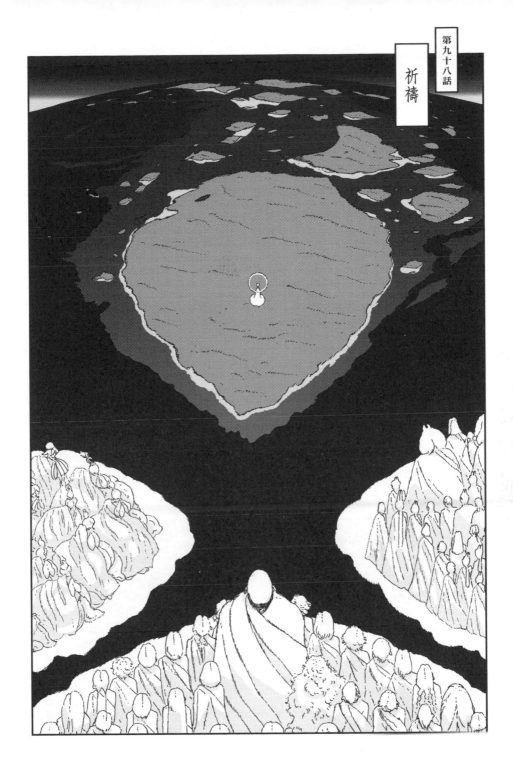

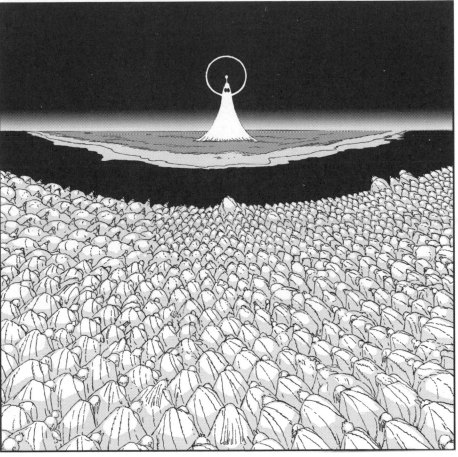

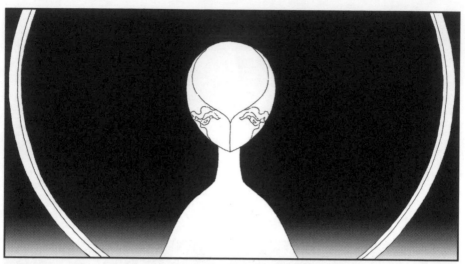

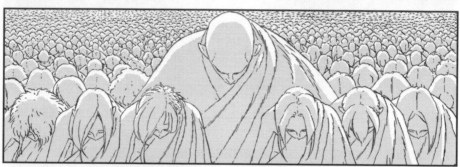

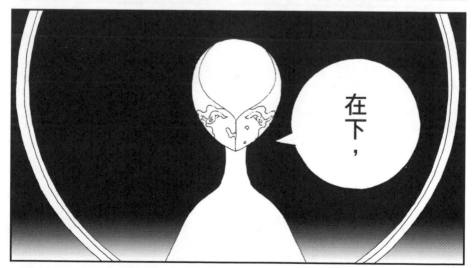

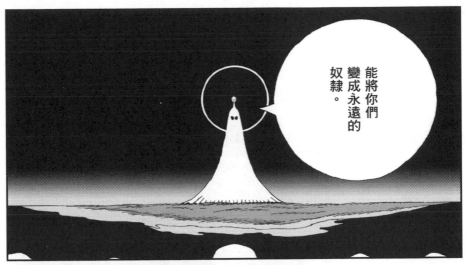

能將你們變成永遠的奴隸。

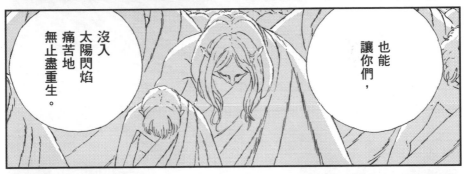

也能讓你們，

沒入太陽閃焰痛苦地無止盡重生。

但是，

今日我在這荒野裡醒來時，

想起了過去。

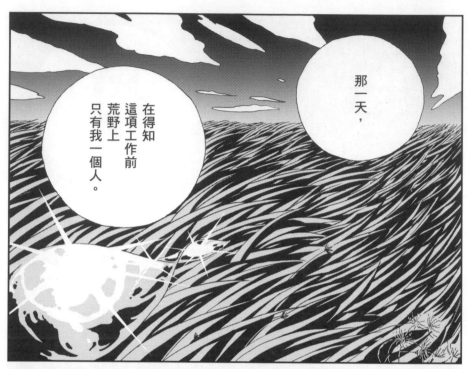

那一天，

在得知這項工作前荒野上只有我一個人。

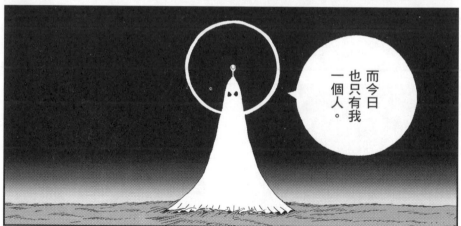

而今日也只有我一個人。

也就是說，

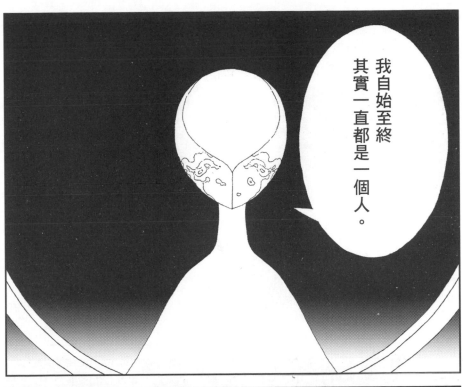

我自始至終其實一直都是一個人。

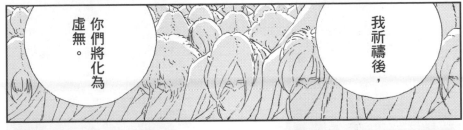

我祈禱後，

你們將化為虛無。

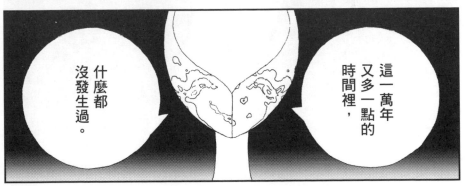

這一萬年又多一點的時間裡，

什麼都沒發生過。

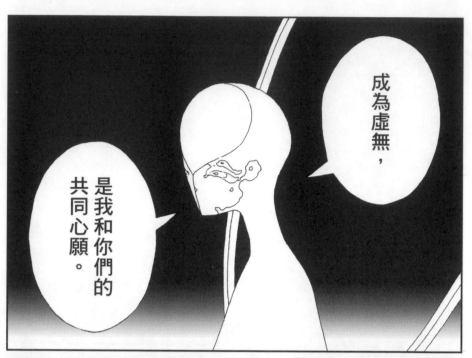

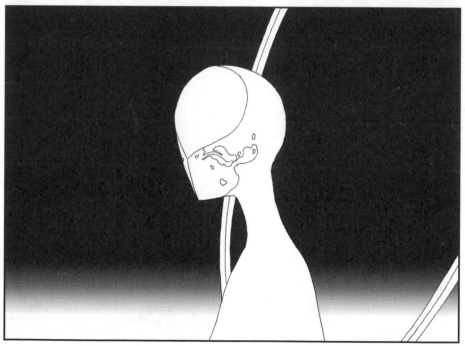

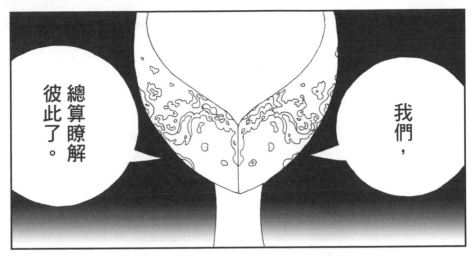

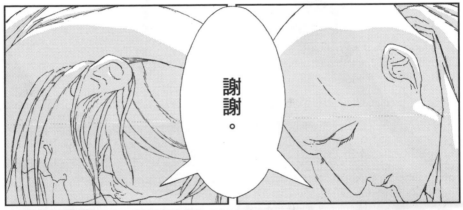

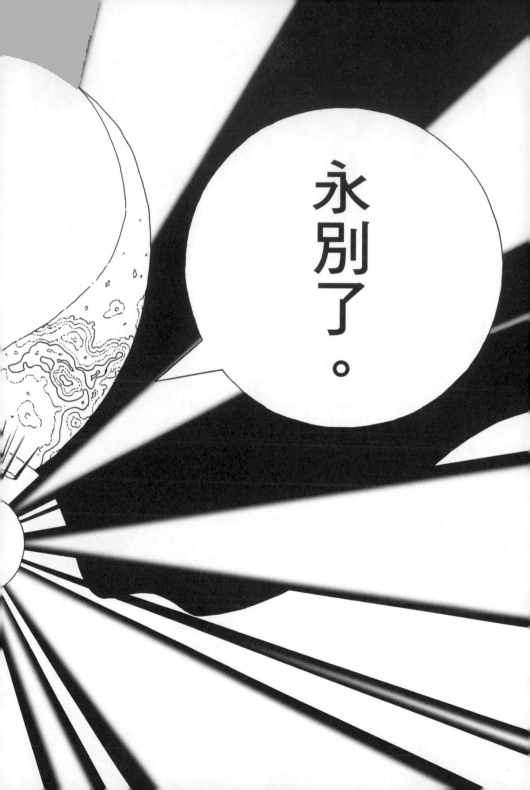

〔第九十八話 祈禱〕 終

完結

© 2022 Haruko Ichikawa. All rights reserved.
First published in Japan in 2022 by Kodansha Ltd., Tokyo.
Publication rights for this traditional Chinese edition arranged through Kodansha Ltd., Tokyo.

ISBN 978-626-315-284-7
版權所有·翻印必究
售價：850 元

本書如有缺頁、破損、倒裝，請寄回更換

PaperFilm FC2080G

宝石之国 **12 特裝版**
2023 年 5 月 一版一刷

作　　　者／市川春子
譯　　　者／謝仲庭
責 任 編 輯／謝至平
行 銷 企 劃／陳彩玉、林詩玟
中文版裝幀設計／馮議徹
排　　　版／傅婉琪
編 輯 總 監／劉麗真
發 行 人／涂玉雲
出　　　版／臉譜出版
　　　　　　城邦文化事業股份有限公司
　　　　　　台北市民生東路二段141號5樓
　　　　　　電話：886-2-25007696 傳真：886-2-25001952
發　　　行／英屬蓋曼群島商家庭傳媒股份有限公司城邦分公司
　　　　　　台北市中山區民生東路二段141號11樓
　　　　　　客服專線：02-25007718；25007719
　　　　　　24小時傳真專線：02-25001990；25001991
　　　　　　服務時間：週一至週五上午09:30-12:00；下午13:30-17:00
　　　　　　劃撥帳號：19863813 戶名：書虫股份有限公司
　　　　　　讀者服務信箱：service@readingclub.com.tw
　　　　　　城邦網址：http://www.cite.com.tw
香港發行所／城邦（香港）出版集團有限公司
　　　　　　香港灣仔駱克道193號東超商業中心1樓
　　　　　　電話：852-25086231 傳真：852-25789337
新馬發行所／城邦（新、馬）出版集團
　　　　　　Cite（M）Sdn. Bhd.（458372U）
　　　　　　41-3, Jalan Radin Anum, Bandar Baru Sri Petaling,
　　　　　　57000 Kuala Lumpur, Malaysia.
　　　　　　電話：603-90563833 傳真：603-90576622
　　　　　　電子信箱：services@cite.my

作者／市川春子
以投稿作〈蟲與歌〉（虫と歌）榮獲Afternoon 2006年夏天四季大賞後，以〈星之戀人〉（星の恋人）出道。首部作品集《蟲與歌 市川春子作品集》獲得第十四屆手塚治虫文化賞新生賞，第二部作品《25點的休假 市川春子作品集Ⅱ》（25時のバカンス 市川春子作品集Ⅱ）獲得漫畫大賞2012第五名。《寶石之國》是她首部長篇連載作品。

譯者／謝仲庭
音樂工作者、吉他教師、翻譯。熱愛音樂、書本、堆砌文字及轉化語言。譯有《悠悠哉哉》、《攻殼機動隊1.5》、《Designs》等。